王者之爭

達文西和米開朗基羅的世紀對決

謝哲青——著

目錄

推薦序
如果你喜歡哲青談旅遊、談古文明，
那更應該看看哲青如何談繪畫！

東森‧《關鍵時刻》劉寶傑

五年前的夏天，《關鍵時刻》製作小組，注意到南極冰棚持續發生大面積崩塌，開始關注全球暖化的議題，也對南極此一神秘大陸感到好奇，因此一直希望能找到一位親身到過南極的旅行者到節目中，為觀眾揭開南極神秘面紗。

經過一段不算短的時間找尋，有一天製作小組回報，有一位謝哲青很合適，「謝哲青？他是誰？上過節目嗎？寫過書嗎？」答案竟然都是沒有！「不過我們問過所有認識他的人，都推薦他是最合適的人。」好吧！就是他了。

剛上節目的哲青，不敢看鏡頭，甚至不敢看主持人。但從他的談話中，卻可以深刻感受到在那害羞的外表下，深厚扎實的學術底蘊；他看到的，感受到的，陳述出來的與一般旅行者浮光掠影的記述有很大的不同，歷史學的研究背景與哲學家的思考訓練，讓他口中的每一個地點與事件，都能再佐以更深入的背景故事，更引人入勝的歷史連結。我們找到寶了！

本來以為以他的年紀，走過八十多個國家就已經是了不得的經歷，作為一個導遊極為頂尖稱職，但再進一步挖掘他，哲青大學畢業後，不只遊遍全世界，還到了英國倫敦亞非學院，取得藝術史與考古的學位：一塊不知所以的骨骸碎片、一個不起眼的遺物，從他的口中都能變幻出動人的章節，彷彿刑事鑑定人員重建當年的現場，帶領觀眾跨越時空，回到過去的歷史場景之中。

如果只是從電視上了解哲青：他是個導遊、旅行者、考古愛好者，他是個善於理解不同文化差異的觀察家，但如果你有機會打開哲青的平板電腦，裡面最重要的儲藏卻是西洋畫作，一談到這些畫作，哲青不再害羞，不再拘謹，眼中會出現急切想與人分享的熱情，繪畫與藝術史，才是哲青最執著、最全心投入的領域。很抱歉的是，藝術一直是電視節目的毒藥，我們不會讓他在電視前表現這股熱情！

所以，我很高興哲青對於藝術的熱情，終於要呈現在讀者面前，朋友之間早已千呼萬喚他應該出書表現他這部分的專業。我不懂畫，但我知道他對藝術史所下的工夫，知道他付出的努力，如果你喜歡哲青談旅遊，喜歡哲青談登山、談歷史、談古文明，那更應該看看哲青如何談繪畫！

推薦序
這個奇妙的年輕人，有著孤老的靈魂……

<div align="right">張小燕</div>

一年如果有三百六十五天，
哲青會三倍的利用它！

哲青是我看過所有年輕人當中，
最會吃苦、最會念書、最會爬山、最會利用時間的人。
他的腦子應該比我們大很多；他的時間也比我們多很多。

他有著孤老的靈魂，
但存在於英俊瀟灑的外殼當中，
他是個很奇妙的人！

自序
爲什麼我要寫米開朗基羅？

　　那是十多年前，某個夏季即將要結束前的炎熱午后。那一天，羅馬市區的氣溫高得嚇人，街道也滿滿的都是不知從何而來的人群，所有的觀光景點都是黑壓壓的一片，連著名的六十四路、外號「扒手專車」的市區巴士，也擠得像沙丁魚罐頭一樣。萬神殿前打扮入時的仕女們，以大得誇張的遮陽帽，與緊身洋裝下婀娜曼妙的身材，吸引了街道上無數男子貪婪欲望的目光。爲了躲避炙人的陽光，人們顧不得街上養眼的清涼，紛紛擠進每個可以遮蔭的石窟、咖啡廳與大教堂。

　　我跟著大排長龍的觀光客，緩慢地進入雄偉的聖彼得大教堂。實際上，用「雄偉」與「雄大」這類八股文字來形容聖彼得大教堂，都顯得語言貧乏無味，站在聖彼得廣場看過去，會覺得大教堂是一座無可動搖的聖山，一如藏民與雪巴族心目中的喜馬拉雅一樣，無與倫比的巨大身影，是羅馬天際線永恆的風景。

　　從廣場旁的安檢站開始，與一大群嘈雜的遊客一同接受警衛不耐而且馬虎的安全檢查（或是羞辱）後，終於進到大教堂的前庭。從這裡開始，萬頭攢動的人群似乎像約好了一樣，分別散去，朝聖的信徒與觀光客們懷抱著不同的心情，各自忙各自的事去了。我則像大多數的遊客一樣，加入川流的人潮，開始這場藝術的大拜拜。

　　聖彼得大教堂的正殿入口，是五面一字排開、雕飾精緻華美的青銅大門。最古老的一扇，有五百年的歷史，最新的則是在一九六五年，爲了紀念風波不斷的第二次梵蒂岡大公會議所製。不過最傳奇的還是最右邊的那一扇，用水泥封住的聖門。天主教徒相信，每當銀禧降臨時，信徒只要心懷懺悔與感恩，穿過打開的聖門，身上的罪就會被赦免，靈魂也得以淨化，同時也取得了永生的保證。這項傳統，是在西元一三〇〇年時，由當時的教皇博義八世所發起，原本是每五十年舉辦一次，不過世上覺得自己有罪的人實在是太多了，而且教皇也發現「贖罪」事業的確是不錯的生意，於是在廣大信眾的熱烈要求之下，梵蒂岡決定縮短期限，改成每二十五年開放一次。當時還算年輕的我，還要再過幾年，才有緣親自參與這件世紀盛典。

　　不過，眞正讓我目眩神馳的作品，隱藏在這扇門的右後方。這件作品，是一座由卡拉拉大理石所雕刻完成的宗教聖像，一四九九年出現在世人面前時，米開朗基羅這位當時還默默無聞的藝術家才二十四歲而已。聽說這塊卡拉拉原石從海上運來時，連一向自詡見多識廣、品味挑剔刁鑽的羅馬民眾，對它的雪白純淨也驚爲天

人。十八個月後，一件稀世的藝術珍品就此誕生。

這件藝術品有個哀傷、卻美得令人心碎的名字《聖殤》。《聖殤》描述的是在十字架上受難死亡之後，聖母懷抱著剛剛斷氣的耶穌，哀毀逾恆的傷心模樣。在西洋藝術史上，主要有三種表現悲傷聖母的藝術形象，分別是「苦難聖母」「哀悼聖母」與「聖殤」。

「苦難聖母」表現的是瑪利亞在預見兒子苦難的一生後，愁腸寸斷的憂愁面容。「哀悼聖母」則是耶穌在十字架上受難時，聖母站在十字架下無能為力，只能目睹一切發生的深切痛苦。「苦難聖母」經常以繪畫的形式出現，尤其在一四九二年以後的西班牙，「苦難聖母」化為伊比利半島子民的心靈依託，不管在西班牙、葡萄牙，乃至於整個拉丁美洲、菲律賓，都可看見瑪利亞慈愛而憂鬱的面容。「哀悼聖母」除了繪畫外，最常成為宗教音樂的題材，〈聖母悼歌〉就是最具體的抒詠。蒙台威爾第、韋瓦第、巴哈、海頓、莫札特、德弗札克……前前後後七個世紀，大大小小也有六百多種不同創作和彈奏版本。

每當我感到迷惘與失落時，只有哀婉悽愴的〈安魂曲〉與悲苦憐憫的〈聖母悼歌〉，才能撫慰我狂暴不安的靈魂。至於「聖殤」則多半以雕塑作品呈現。文藝復興以後，以義大利的藝術家做得最多。

今天，米開朗基羅的《聖殤》被穩穩地保護在三層厚厚的防彈玻璃後面。但她給我的感受，仍然是如此的直接、震撼與感動。從遠方望去，《聖殤》金字塔式的三角構圖，賦予聖母安定莊嚴的古典風格，她的每寸肌膚、每個細節都經過雕刻家精湛的作工，並以無比沉著的耐性加以拋光琢磨。

在傳統的「聖殤」中，藝術家會用哭泣、充滿皺紋的蒼老臉孔，來強調聖母失去至親至愛的痛苦。但是，在米開朗基羅的《聖殤》上，聖母的面容卻有令人難以置信的平靜，甚至帶有脫俗的稚氣嬌嫩……實際上，瑪利亞幾乎就像是個未經世事、天真無邪的小姑娘。多年後，米開朗基羅的學生向老師請教，為什麼《聖殤》會出現這種年齡的錯置呢？米開朗基羅斬釘截鐵地回答：「難道你不知道貞潔的女子，永遠比挑動過情欲的女人，看起來更加的年輕嗎？因為她的身心靈從未改變，就像新生一樣純潔完美！」米開朗基羅終其一生，對「性」與「誘惑」都保持著清教徒式的嚴格拘謹，其實從這段談論，就可以窺見大師隱晦幽微的心事。

被母親擁在懷中的耶穌，安詳的面容不像是受難而死亡，反而像是初生的嬰孩一樣，陷在深深的睡眠中那般平靜，但是這種平靜，卻讓我感受到某種無以名之的

窒息與苦楚。窒息，是白髮送黑髮的慟哭後，哀莫大於心死的沉默；苦楚，是看不見希望，未來難以為繼的無助。耶穌頭戴棘冠的傷痕、手腳上的釘孔與右下脅長槍穿透的傷口，都被雕刻家刻意模糊或隱藏，這樣的手法也讓死亡變得更崇高，也更有尊嚴。米開朗基羅並不張揚死別生離的悲歡，而是生命的虛空，是人與永恆面對面時的自我觀照。

米開朗基羅刻意忽略解剖學的研究，調整了《聖殤》人物肢體部分的外觀比例：聖母以她巨大的雙手承托聖子斷了氣的軀體，刻意拉長耶穌軀幹的長度，使他的頭部與雙腳無力地向下沉墜，讓失去生命的身體顯得更加沉重，更有份量。完美無瑕的卡拉拉大理石，經過米開朗基羅不可思議的打磨拋光，散發出新月在海面上閃動的粼粼波光。不規則的褶皺在收攏與釋放之間，聖母的長袍在我的眼前，漾成一片傷心的海洋。

那一年，我二十四歲，卻是第一次感受到藝術直指人心的偉大力量，那是種讓我心蕩神怡且夢縈魂牽的深沉感動。

有很長的一段時間，《聖殤》所烙下的印象，在我腦海中揮之不去。那一天，我在梵蒂岡博物館的書局，買了一張一九七五年由 Robert Hupka 所攝的《聖殤》明信片，接下來十幾年的時間，我越過了撒哈拉浩瀚的沙海，登上七千五百公尺的珠穆朗瑪南坳，漫遊密克羅尼西亞與波里尼西亞的小島，待過一個又一個陌生的城市，以及在異鄉苦讀的寒窗夜，都有《聖殤》的陪伴。《聖殤》以某種神秘的方式滲入我的靈魂，她憂傷的氣質，填補了我內心一塊巨大的失落，我在許許多多異域孤獨的夜，凝視著明信片，《聖殤》讓我想了解更多，我想知道，是怎樣的藝術家能創作出如此完美的作品？怎樣的時代與城市，能孕育出如此偉大的藝術心靈？

為了更深入這段輝煌的過往，我來到義大利佛羅倫斯，並且將專業領域拓展到藝術史研究，讓它成為我熱情投注的志業。在這趟追尋的旅程之中，我邂逅了許多精采有趣的人事物，同時，也更接近歷史的核心。從那些數百年前的帳本簿記、市政廳會議紀錄、私人的書信往來、日記……諸多看似沒有交集的文字，需要我在千頭萬緒中爬梳歷史，並還原事件真相。

在研讀《佛羅倫斯》國家圖書館研究的過程中，偶然的一段文字讓我深感興趣。這是發生在一五二七年五月，佛羅倫斯市政府支付一項外包工程的酬勞，除了

金額外還附有一段簡短的文字：

「四個弗羅林（佛羅倫斯當時的貨幣），十四名年輕工人，清理李奧納多‧達文西於主後一千五百零四年所繪的《安吉里之役》。」

根據文獻紀錄，這件作品原來是畫在佛羅倫斯維奇奧宮（Palazzo Vecchio, 又稱為市政廳、舊宮）內，長五十四公尺，寬二十三公尺，高十八公尺的五百人大廳，是目前所知全世界最大的房間之一。於西元一四九四年時，由狂熱激進的傳教士薩佛納羅拉所主政的宗教政府所督造完成，按照薩佛納羅拉嚴格的原則，五百人大廳完工時十分樸實簡潔，沒有任何的裝潢文飾。

十年後，改朝換代後的佛羅倫斯共和國，新政府領導人索德里尼決定在素淨的廣大牆面繪上城市驕傲歷史，邀請當時兩位公認最受愛戴、卻也視彼此為對手的藝術天才，五十二歲的達文西與二十九歲的米開朗基羅，依照佛羅倫斯悠久的文化傳統，公開進行競圖，同場作畫。兩人的確也分別以自己的藝術理念，透過佛羅倫斯十四、十五世紀的軍事勝利《安吉里之役》與《卡西那之役》，來彰顯共和國為獨立與自由奮鬥不懈的精神。

後來我才知道，達文西與米開朗基羅的世紀之爭，是文藝復興時期最重要的一次巔峰對決。兩人迥然不同的創作理念在這次的比賽中表露無遺，也引領了接下來五百年的藝術理念。但是當我深入探索，想了解更多時，突然發現，今天我們所看到的《安吉里之役》與《卡西那之役》，竟然全部都是臨摹與副本！這也激起了我心中無限迴圈的疑問，這其中究竟發生了什麼呢？達文西與米開朗基羅互相討厭是事實嗎？如果不是真的，為什麼後世的藝術史家對兩人之間複雜的心結言之鑿鑿？

「在神話與傳說的背後，一定隱藏著簡單的事實。」一定有某種原因，讓兩人不和的傳言成為世紀新聞。如果米開朗基羅與達文西不和是真的，那兩位文藝復興天才在同一個房間裡競技一定相當有趣。但又是為了什麼，後來又將大師所留下的作品全部抹去呢？今天我在維奇奧宮的五百人大廳，只看見瓦薩里在一五五五到七二年所完成的壁畫，這中間，發生了什麼事呢？

探索這段史實的旅程，是我所經歷過最難忘的冒險之一。它不僅僅只是一場藝術史的探索，更是個人心靈成長的天路歷程。為了能更接近歷史現場，我又回到佛羅倫斯，文藝復興的百花之都，追尋這段被時光遺忘的往事。

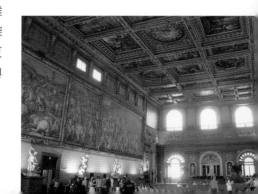

聖殤（Pietá）

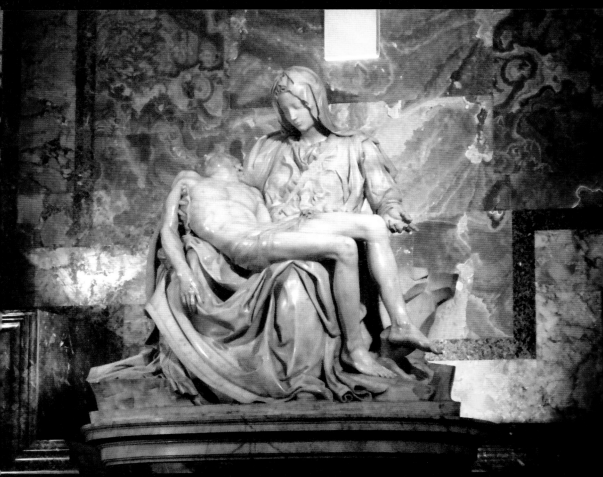

一九七二年五月二十一日，一位來自匈牙利的地質學家，在眾目睽睽之下拿著一支鎚子朝《聖殤》衝上去，一面大喊「我是耶穌基督」，一面用鎚子猛敲《聖殤》。其造成的損壞花了三年半才修復完畢，相較之下，米開朗基羅只用了十八個月就完成整座作品，算是神速。

Ch. 1

為什麼是佛羅倫斯？
小城卻是大文藝復興時代的縮影

只要提到文藝復興，就不得不提到佛羅倫斯！但這個大小只與台大校區一般大的城市，為何能從眾多的新興城市中脫穎而出，成為文藝復興的起源地？如果要解答這個盤桓人心已久的疑問，你一定要和哲青走一趟！

西元一三○○年，義大利半島的羅馬城內，聚集了約二十萬人，男男女女，扶老攜幼，從金髮藍眼的日耳曼人，到有阿拉伯血統的撒拉森人，大家只有一個目的，就是參加基督教世界的第一個「銀禧」：到梵蒂岡朝聖的人們，只要穿過舊聖彼得大教堂的聖門，就可以洗清一生的罪孽，得到永生的保障。

就在這群朝聖的人群中，喬凡尼‧維拉尼──一位來自佛羅倫斯共和國時期托斯卡尼區的人文學者、外交官兼銀行家──回到自己的城市之後，開始動筆寫下他的名作《新年鑑》。維拉尼自信滿滿地寫下：「羅馬正在殞落，而我的家鄉就要興起，就要大張旗鼓地完成偉大的功業。因此，我立志要寫下它過往的全部！只要能看到興起的點滴，我甚至還想寫下當代最新發展的種種！」

我常在想：一定有很多佛羅倫斯人與維拉尼抱有相同想法，不過，為什麼是佛羅倫斯呢？

這秘密，你得跟我漫步一趟佛羅倫斯的巷弄才知曉……

如果要解答這個盤桓人心已久的疑問，就一定得親自前往佛羅倫斯一趟，而且……絕對值得！我想以我

的觀察與理解，深入佛羅倫斯這座文明的百花之都，去探索那個時代、那個城市，那些人和那些事。

還記得從前藝術史的指導教授總是說：「要了解佛羅倫斯！很簡單啊！打開八點檔的連續劇看個幾天，就可以抓到感覺。」事實上，佛羅倫斯這座城市，遠比我們想像的更加複雜、黑暗、血腥，也更加超乎想像的迷人與精采，絕對不是像教授說得那麼雲淡風輕。不過，我還認真地看了幾週的連續劇哩！

我的想法是，佛羅倫斯真的是一個結合藝術、政治與名人八卦的所在，充滿了人性的糾葛，說是播也播不完的連續劇也不為過。

我想先從進義大利的機場說起。不知道你有沒有發現，義大利這個國家，偏愛用歷史名人來當做機場的名字。例如威尼斯的「馬可波羅」國際機場、安科納的「拉斐爾·聖齊奧」機場、比薩的「伽利略·伽利萊」國際機場。而全義大利最大的機場，就屬羅馬的「李奧納多·達文西」國際機場。許多人的義大利之旅，是從此地開始。

在新航站的出境大廳，擺設了

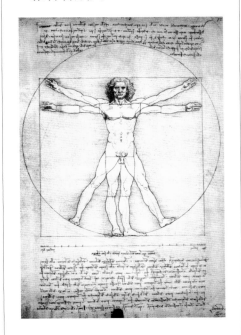

維特魯威人（Uomo Vitruviano）

西元一四八七年，達文西根據古羅馬建築師維特魯威在《建築十書》裡的描述，繪製出這幅「維特魯威人」。

透過最簡單的素描，表現最困難的永恆命題：黃金分割與完美比例。東方美學家認為這張圖是天地人的理想和諧，上下四方，古往今來，都融合在方圓之間。

一座相當有趣的《維特魯威人》立體模型。你或許叫不出這張圖的名字，但是人人都知道它是達文西的作品。不過，每次我看到它，總是想到希臘詭辯論者普羅泰戈拉所言之：「人是萬物的尺度。」

普羅泰戈拉認為，事物的存在與否，是人的主觀認定的。這樣的看法不僅強調了人的作用和價值，更是將人看作萬物之核心，也是人文精神發展的起源。而十四世紀的佛羅倫斯正是如此！這裡正展開一場前所未有的探索：一場名為「文藝復興」、橫跨三世紀的華麗冒險！這場冒險以「人」為思考的中心，嘗試去建構人在宇宙之中的定位，做為一切存在與不存在者的尺度。這不僅僅是達文西想表達的觀點，也是透過人文主義所呈現出來，樂觀奮進的時代精神。

好了，繼續跟著哲青從羅馬市中心的特米里火車站，搭乘義大利國鐵的高速列車，只要一個小時二十分鐘的時間，就可以抵達佛羅倫斯的SMN火車站。每年有六十萬人次進出這個義大利中北部最重要的交通樞紐，從SMN搭地區火車，到鄰近托斯卡尼的古城，最多不會超過一個小時半，交通可謂十分方便。

SMN這個名字，實際上是出自新聖母福音教堂的縮寫。在火車站大門正前方，就可以看見這座教堂的背面，不過，大部分的旅客都視而不見。這座教堂之所以被稱「新」聖母福音教堂，是因為它建造在九世紀「聖母祈禱所」的地基上。當這片土地在西元一二二一年歸屬道明會時，他們便決定在此地再修建一座新教堂與修道院。

新聖母福音教堂是由兩位道明會修道士①所設計的。新教堂大約在西元一三六〇年完工，完成了混合羅馬式與哥德式的鐘樓和聖器室。當時，教堂的托斯卡尼哥德式正立面還只完成了下部。三座大門的上方為半圓拱，而正立面下部的其餘部分設計了盲拱，由壁柱分開，冠以貴族墳墓使用的綠白條紋。同樣的設計，也用於鄰近墓地的圍牆。這座教堂於一四二〇年祝聖啟用，馬上就成為佛羅倫斯的焦點。

當地的富商魯奇蘭委託萊昂·巴蒂斯塔·阿爾伯蒂設計了黑白相間的大理石的教堂正立面的上部。當時阿爾伯蒂已經擔任了里米尼馬拉泰斯

塔教堂的建築師，也因建築學論文集《論建築》而出名。後來，阿爾伯蒂還為魯奇蘭家族設計了佛羅倫斯魯奇蘭宮的正立面。

按年代而言，魯奇蘭宮是佛羅倫斯第一座宗教聖殿。但對我來說，它卻是佛羅倫斯具體而微的藝術縮影，過去七百年，美好的藝術都奉獻給了宗教。我喜歡在溫暖的冬日午后，坐在新聖母教堂前方廣場的長椅上，細數阿爾伯蒂簡約優雅的藝術風格。完美的弧線與幾何圖形，昭告了天才主宰的時代已經來臨。

從火車站出發，在小城中感受大文藝復興時代的縮影

回到佛羅倫斯的大街，從SMN火車站出發，就在我們的前方，一條約莫八公尺寬的街道向左方延伸。潘札尼大街是通往市區中心的幹道之一。早在文藝復興時代，這條大街就存在了。根據語源學的研究，潘札尼「Panzani」這個字源自於古伊斯特拉坎語的「Pantano」，意思是「沼澤地」或「泥潭」。潘札尼大街的現址，就是古佛羅倫斯的護城河，大約

在但丁時代被填平，成為城市的交通幹道。西元一四○○年代初期的佛羅倫斯，潘札尼大街周圍還保有農村的光景：麥田、果園、葡萄園，市民在這裡放牧牛隻及羊群，當牲畜長大了，就沿著大街上驅趕到聖喬凡尼洗禮堂附近的市集買賣。

再往前走一百公尺，潘札尼大街向左方轉四十五度，就接上更開闊的切雷塔尼大街，明亮的街道上，來

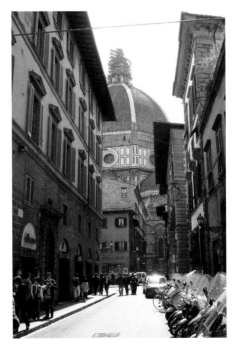

走在佛羅倫斯，不管在大街小巷都能看見聖母百花大教堂無與倫比的大圓頂。

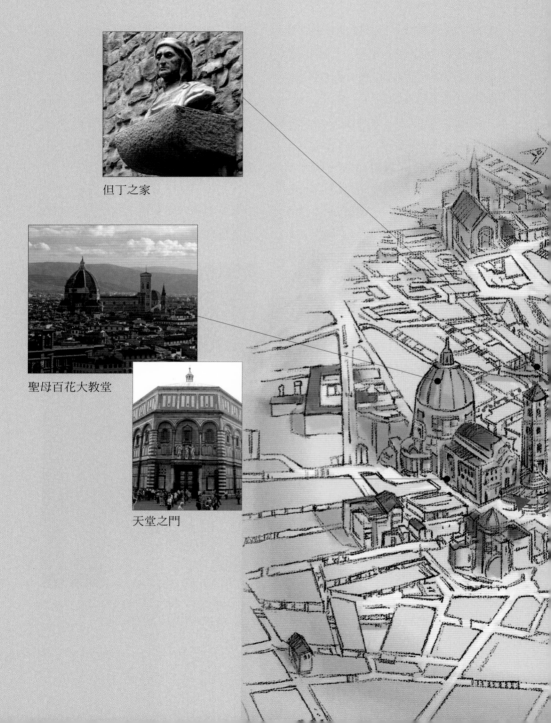

跟著哲青走一趟佛羅倫斯
你會發現文藝復興的精華全在這裡了……

但丁之家

聖母百花大教堂

天堂之門

領主廣場

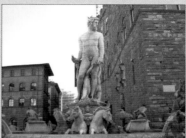

國父　　　　　　　海神

維奇奧宮

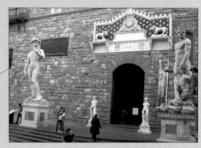

傭兵涼廊

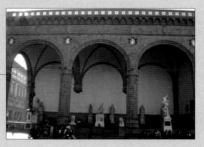

SMN車站

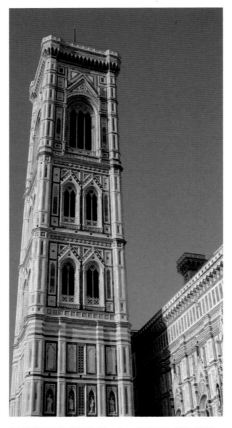

想看到最美的佛羅倫斯，你一定得爬上喬托鐘塔。

往的人也變多了。街道依舊維持了五百年來的規格：四十肘尺②，是允許兩輛馬車並行或會車的寬度。不，其實在城市的每個角落，都可以看見遠處有個在一百五十三公尺的高處閃閃發光的金球。這座金球不只是聖母

百花大教堂的標記，更是麥迪奇家族的象徵。

佛羅倫斯人心中的驕傲：聖母百花大教堂

面對聖母百花大教堂的正面，沿著右側向前走就會發現，這裡是欣賞大教堂圓頂的絕佳所在。我建議在體能允許的狀況下，若能登上八十四公尺高的喬托鐘塔，從「天使的高度③」遠眺的景觀是最棒的——因為每一個展望都像明信片般令人心動。

右側門的前方，是聖母百花大教堂的建築師布魯內列斯基的大理石像，這位出身平凡的建築師，在沒有鋼筋、混凝土等先進建材的年代，完成了全世界最大的石砌磚造圓頂。

試想，他在沒有現代機械與動力設備的協助下，把三萬七千噸的大理石安穩地疊在空中，完成了米開朗基羅所宣稱的：「人類永遠無法超越的奇觀」。正襟危坐的布魯內列斯基石像，左手拿著圓頂的結構圖，右手拿著尺規，好似全神貫注地看著他費時十七年所成就的穹頂。

一如當地人相信聖安儂基亞塔

教堂修道院內的濕壁畫是天使所繪，當時的佛羅倫斯人也認為，聖母百花大教堂一如奧林帕斯聖山的風景，也是世人難以想像的偉大神蹟。

死後才能回家的流浪詩人：但丁

布魯內列斯基雕像旁邊的小巷子，可通往但丁的故居。以前在上中世紀文學的課程時，總以為：「但丁不過是透過文學來表達熾烈信仰的激進份子，憑什麼把歷史與神話中的人物，甚至是和他同時代的人，都被他丟入無間的地獄折磨。」雖然，我知道但丁是義大利最偉大的文學家，也是頂尖的史家，但是我實在難以進入他的內心世界。

直到多年以後，我也像但丁一樣地流浪、飄盪，在理想與現實之間掙扎徘徊那一段時間，偶然來到他的故居，才明白我所追尋與渴望的，和但丁並沒什麼不同──也就是對「家」的眷戀。每一次來到佛羅倫斯，我總是會再三流連這但

在但丁故居的廣場上，你總是可以看到這位街頭藝人，他幾乎每天都會到這兒為但丁獻上一束鮮花後，再朗誦《神曲》。他也是少數得到政府認證可飾演但丁的藝人，聽說非常專注於但丁的研究哩！

丁所走過的每一個角落，並低聲唸出：

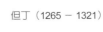
但丁（1265 - 1321）

Nel mezzo del cammin di nostra vita

mi ritrovai per una selva oscura

ché la diritta via era smarrita.

Ahi quanto a dir qual era è cosa dura

esta selva selvaggia e aspra e forte

che nel pensier rinova la paura!

Tant'è amara che poco è più morte;

ma per trattar del ben ch'i' vi trovai,

dirò de l'altre cose ch'i' v'ho scorte.

Io non so ben ridir com'i' v'intrai,

tant'era pien di sonno a quel punto

che la verace via abbandonai ...

❧

我走到人生的一半旅程，

卻發現自己步入一片幽暗的森林，

這是因為我迷失了正確的路徑。

啊！這森林是多麼荒野、多麼險惡、多麼舉步維艱！

道出這景象又是多麼困難！

現在想起也仍會毛骨悚然，

儘管這痛苦的煎熬，不如喪命那麼悲慘。

但是要談到我在那裡，如何逢凶化吉而脫險，

我還要說一說　在那裡對其他事物的親眼所見，

我無法說明　我是如何步入其中，

我當時是那樣睡眼矇矓，

竟然拋棄正路，不知何去何從……

我也曾像但丁一樣，迷失在錯綜幽暗的森林裡，困在迷惘與徬徨之間。但丁的偉大，在於運用「詩」純粹的能量，引導我找回生命的方向（在我心中，但丁並列於晚唐的杜牧）。但丁的故居就像他的詩，總是在柳暗花明後，才能豁然開朗。

穿過曲曲折折的巷弄，突然眼前一片開闊，原來我們漫步來到了古老市區的中心地帶，這裡是佛羅倫斯的市政廳廣場。初次拜訪此地的人都會發現，面對千年以來藝術成就的當下，心情竟然是如此倉皇失措……我們卑微地站在世界的中心點，周遭的眾神與英雄，就站在奧林帕斯神山之上，以睥睨的眼神及輕蔑的姿態凜然於此，有如人類並不存在，對我們這些凡夫俗子投以漠然。我總是在這渺小中感到莫名的興奮悸動，彷彿從我出生的那一刻開始，就在等待著這神奇的片刻。

沒有麥迪奇家族，就沒有佛羅倫斯的輝煌：聚集最多雕像的市政廳廣場

正對維奇奧宮大門入口，從左邊開始細數，首先是「國父」科西莫‧麥迪奇的騎馬青銅雕像，這龐大的身影，一定要在現場才能感受那強烈的「存在感」，高高抬起的巨大馬蹄，彷彿要踩碎一切，這不僅僅是寫實的戰士形象，更是這位麥迪奇家族領導人行事作風的中肯寫照：「沒有人可以向科西莫說不！拒絕他的，只能有一種下場，那就是粉身碎骨。」

再過來一點，「海神涅普頓」的雕像就浸潤在蒸蘊的水氣之中，散發出卡拉拉大理石溫潤內斂的奇異光澤，這座海神像是一道宣示，向全世界宣告著：佛羅倫斯共和國也曾經是海上霸權（即使相當短暫）！

而當我凝視著卡拉拉大理石細緻的紋路時，頓然醒悟，雕刻家總是千方百計、無所不用其極地去爭奪卡拉拉的純白大理石，是因為全世界只有這種大理石擁有如人類肌理一般的線條，好似雕成人像後，石頭就會有靈魂，而藝術家唯一要做的，只是釋放禁錮在大理石內的永恆。

不過話說回來，巴托洛密歐‧阿曼納蒂在西元一五六五年完成海神噴泉時，尖銳又苛刻的佛羅倫斯人一點也不賞臉，不但稱海神噴泉為「白

色大便」，還嘲笑說：

「阿曼納蒂、阿曼納蒂啊！你到底糟蹋了多少大理石啊！」

相較之下，一旁的作品就顯得幸運許多，多那太羅分別在西元一四二〇年與六〇年創作的《獅子》《茱蒂絲》，都被收藏在巴傑羅博物館與維奇奧宮內。藝術史的教科書總把這兩件青銅雕塑視為佛羅倫斯追求共和，以及對外邦戰爭不屈不撓的象徵。

佛羅倫斯人對這兩件小作品敬愛有加是有原因的，這原因來自一個古老的傳說：曾經有位傭兵將軍，將一座市鎮從苛政的威脅中解放，之後的每一天，城市裡的居民每天都在討論：「該如何酬謝這位將軍？」經過數個月的議論之後，他們最後的結論是：即使他們傾全國之力，獻上所有報酬，或是請他當城市的統治者，都無法表達城市對將軍謝意的萬分之一；但如果能把他殺了，然後當成這個城市的主保聖人來膜拜，這樣世世代代的子孫都會記得將軍的恩澤。你也許會很驚訝，但根據馬基維利的記載，將軍的下場真的是遭到城市居民謀殺……這跟古羅馬元老院對待羅馬

創建者羅慕路斯的手法沒什麼兩樣，也顯現出義大利在政治上的某種偏狹，對有功的僭主看做是國家的威脅——暗殺，便成為義大利歷史運作的潛規則了。一四九四年麥迪奇家族被驅逐出境時，原先擺在他們豪宅裡的《茱蒂絲》搬來市政廳廣場，他們還在銅像的底座加刻了一條銘文：

「佛羅倫斯市民樹立於一四九五年，作為共和國福祉的表率。」

在此之後，佛羅倫斯人就經常提到刺殺凱撒的布魯特斯④。雖然佛羅倫斯詩人但丁在《神曲》的〈地獄篇〉中，將布魯特斯與他的夥伴卡西烏斯，連同出賣耶穌的猶大，一齊打入地獄的最底層，但是身為共和國最狂熱的政治激進份子，把布魯特斯「我愛凱撒，但是我更愛羅馬！」的理念徹底實踐的例子，莫過於策動暗殺麥迪奇家族的伯斯克利！雖然伯斯克利沒有成功，但他在獄中的自白，赤裸裸地表明對這種暴力典範的著迷，一如薩佛納羅拉宣稱的：「任何基於愛國主義下的暴行，皆可以被允許。」多那太羅的這兩座青銅作，更透露了佛羅倫斯「不能說的秘密」。

維奇奧宮門口的《大衛》，氣宇軒昂地挺直背脊，將眼光投向不可知的未來。雖然大家都知道，廣場上這座雕像是十九世紀的複製品，但是如果你了解大衛曲折的過往，也會被他離奇的身世所懾服。另一座鎮守宮門的巨像，就在大衛右方，海克力斯正用左手揪住腳邊癱軟的巨人卡庫。米開朗基羅與巴迪里尼又再一次向我們暗示，佛羅倫斯共和國的歷史，是充滿暴力與流血的。

比美術館更精采、更激情的地方：領主廣場

回顧過去，我想，全世界很少有幾個地方，可以與佛羅倫斯的領主廣場相提並論，沒有地方像這裡一樣，充滿了激情與感動，就在這個廣場之中，發生了那麼多驚心動魄的歷史事件。

在十五世紀末的佛羅倫斯掀起腥風血雨的薩佛納羅拉——這位瘋狂又嚴厲的道明會教士，在西元一四九七年的二月七日，與一群盲信的追隨者，在廣場中間燃起一堆金字塔式的篝火，稱之為「虛榮之火」，煽動未成年的少男少女，挨家逐戶地蒐集成千上萬、世俗的「享樂物品」：不管是化妝品、鏡子、作工精緻的禮服、樂器、異端思想的書籍（像是柏拉圖與亞里斯多德）、非天主教主題的繪畫與雕塑（尤其是波提切利的畫作），以及薄伽丘的《十日談》這類沉溺於逸樂的文學作品，全都消失在這場文明的浩劫大火。

一年以後，厭倦薩佛納羅拉嚴厲說教的佛羅倫斯人，也把他五花大綁地綑在架上燒死（海神噴泉前面的地上還有一塊小小銅牌，標記著當年火刑的地點）。

而佇立在此地將近四百年的《大衛》，直到一八七三年才搬到學院美術館，當時為了大衛像的搬遷工程，還特別鋪設一條臨時鐵路方便作業。到十九世紀，新統一建國的義大利，在廣場舉辦了第一次全國代表大會，維多利亞女王喜歡乘著馬車穿過市政廳廣場。墨索里尼與希特勒在維奇奧宮前握手，廣場上的法西斯黑衫軍與黨衛隊歡聲雷動。到了二十一世紀的今天，領主廣場則淪為古馳、凡賽斯與范倫鐵諾等時尚品牌的伸展臺。

鼓鳴馬嘯，戰鐘聲隆隆：
傭兵涼廊

　　珍・莫里斯⑤說過，傭兵涼廊充滿陽性暴力，不適合深夜未歸的良家婦女。迴廊的正面上方，標示著堅毅、節制、公義與謹慎的護牆

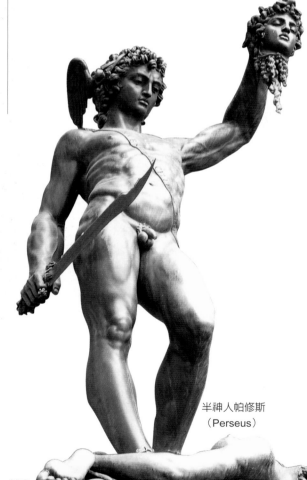

半神人帕修斯
（Perseus）

飾板，早已被一窩蜂的觀光客所遺忘。褒揚美德與良善的雕像退到迴廊的最深處，站在前排的，是代表謀殺、欺騙、強暴與背叛的雕像們。切里尼雕刻的半神人帕修斯，高舉著方才割下的、蛇髮女妖梅杜莎的頭顱，我彷彿還能聽到潺潺滲下的滴血聲，既殘酷又不可思議。姜波隆納雕刻刀下被強擄的薩賓族婦女，用絕望的眼神，看著下方年邁孱弱的父親，羅馬人則用充滿欲望的視線，血脈賁張地看著到手的獵物。特洛伊的波呂克塞娜，歇斯底里地想要掙脫阿奇里斯，而其他的女祭司，只能試著去拖延那無能改變的命運。

　　夕陽緩緩落下的同時，我也來到了亞諾河畔。河畔泛著波提切利式的金光輕輕地灑滿河面，晚照映著舊橋優美的剪影。佛羅倫斯古意的內涵，其實就存於我們每一個人習以為常的生活中。我想像得到的每個層面，都隱藏著這座城市的偉大。當我凝望著亞諾河上閃動的粼粼波光時，所有的導覽說明都不具意義，這一刻，唯一留下的，只有美，具體存在而永恆的美。

①兩位教士分別是Sisto Fiorentino 與 Ristoro da Campi

②肘尺：指的是古代的一種長度測量單位，即從中指指尖到肘的前臂長度，約等於四十三至五十六公分。四十肘尺大約是一‧七至二公尺左右。

③天使的高度：一般凡人、將軍、君主所立的大理石門像，不會超過十公尺；放的高度位置在十公尺以上的聖像以天使為主。

④謀刺凱薩：公元前四十四年三月十四日，不可一世的羅馬執政者凱撒，被元老貴族所組成的陰謀集團謀刺。凱撒連中二十三刀，倒地痛苦無言，直到發現刺客群中，包括他最親近的布魯特斯，他痛苦地說：「連你也有份嗎？布魯特斯？」布魯特斯在狙殺凱撒之後，向羅馬群眾發表演說：「我愛凱撒，但我更愛羅馬！」

⑤珍‧莫里斯：Jan Morris，著名旅遊文學作家和英國歷史作家，以撰寫《大不列顛和平》三部曲（Pax Britannica）聞名。

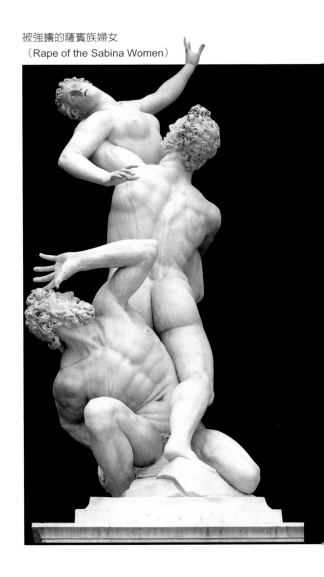

被強擄的薩賓族婦女
（Rape of the Sabina Women）

Ch. 2

少年米開朗基羅的
成長與蛻變

你可能看過米開朗基羅的《大衛》《創世紀》《最後審判》，
但你知道在米開朗基羅少年時期，涵養其骨與肉，給其啓發與成
長的是哪些人哪些事嗎？

大部分人對義大利繪畫藝術，尤其是文藝復興時代的認識，目光大概只局限在達文西、米開朗基羅、拉斐爾等三位大師，好像這三位天才，就撐起了整個文藝復興。

從職人到藝術家之路

其實，早從十三世紀開始，藝術革命就靜靜地展開了，不過，當時並不存在「藝術家（Artists）」這個概念，當時的藝術工作者是一群傳承古老傳統、技藝精湛的石匠、金匠、木匠、陶藝工、鍛冶工、畫師……就觀念上而言，他們更接近我們今天所

謂的「職人（Craftsman）」。題材的選擇與表現，也大都在一定的規範內進行，內容也以闡揚天主教信仰爲主，透過普世的宗教情感引起共鳴。

少年的繪畫啓蒙：
優雅的名師吉蘭達約

米開朗基羅雖然從不稱自己爲畫家，但是他最初是從學畫開始的。他大約在十三歲時，便拜在佛羅倫斯著名的畫家吉蘭達約門下。吉蘭達約名字的字源來自「Il Ghirlandaio」這個綽號，意思是「花環匠」（Garland maker）。當時佛羅倫斯的

仕女會特別向金匠訂製花環形式的項鍊與頭飾，而吉蘭達約的父親正是這一行的佼佼者。畫藝精純、風格明朗的吉蘭達約，更是個富有旺盛企圖心與手段的藝術家，因為擅於公關，連遠在羅馬的教宗都知道他的名號。也就不難想像偉大的西斯汀禮拜堂壁畫，一部分也發包給吉蘭達約來負責。

吉蘭達約與達文西、波提切利，以及達文西的老師維洛及歐、波提切利的老師菲利波‧利比，並列為當時義大利藝壇的菁英。對於一位具有藝術天賦的少年米開朗基羅而言，能有如此大師擔任指導，是再好也不過的事了。

不僅如此，吉蘭達約也是文藝復興世界的北極星。十六世紀的畫家兼藝術史家瓦薩里是這樣形容吉蘭達約的：「他是客戶心目中理想的委託藝術家，甚至可說是熱愛自己的工作！」不管是從陶器上的彩繪到婦女手帕的錦織草圖，為了不得罪每一位客戶，身為老師的吉蘭達約會督促學徒們接下所有委託案。

而且吉蘭達約的藝術作品，可說是綜合了當時佛羅倫斯人對藝術的品味與喜好：人物身段優雅靈巧、五官端正秀麗、構圖用色細緻溫暖，畫中每樣東西都在恰到好處的位置，每個細節也都有細膩的繪製。

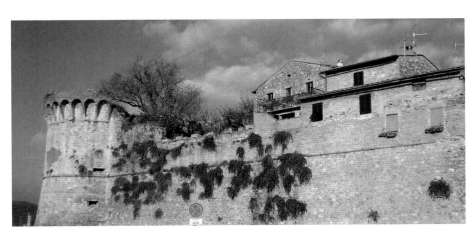

吉蘭達約的夢想，就是把環繞佛羅倫斯八公里城牆的內外都畫上濕壁畫。

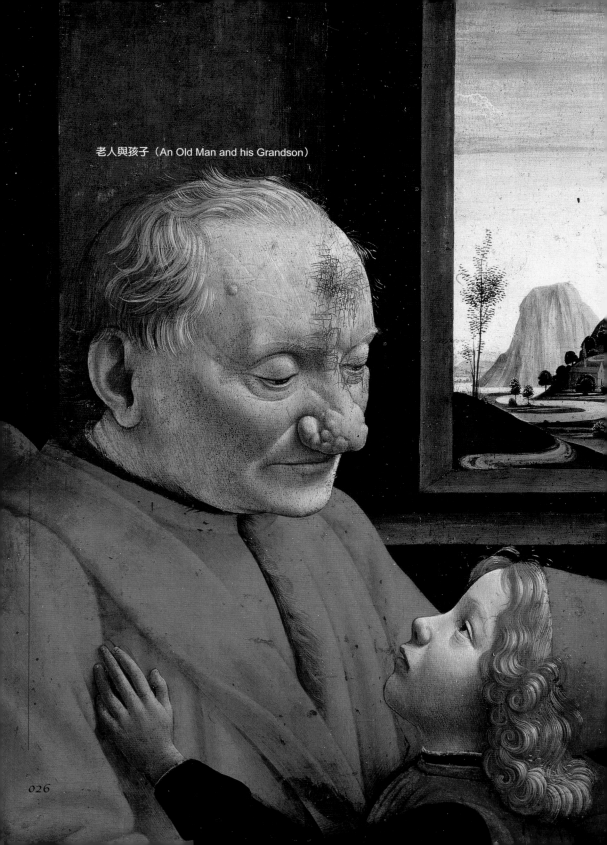
老人與孩子（An Old Man and his Grandson）

不可不提的吉蘭達約名作

像是羅浮宮所收藏的《老人與孩子》是吉蘭達約最廣爲人知的作品。我很喜歡畫中所透露出的濃郁生活氣息，老人慈祥的眼神與孩子的無邪天眞，畫家捕捉到祖孫兩人溫柔又親密互動的瞬間，是一幅閃耀著人性光輝的藝術傑作。

另一件出色的作品，則是新聖母福音大教堂內，托爾維博尼禮拜堂的聯幅鉅作《聖母瑪利亞與施洗者約翰的一生》，他從西元一四八五年到一四九〇年，一共花了四年多的時間才完成，總面積達五百三十一平方公尺（米開朗基羅的《創世紀》則是一千一百平方公尺），以接案規模算是件鉅案，如果沒有助手的幫忙，一個人不可能完成如此浩大的工程。

所以，按照當時的標準，我推斷吉蘭達約也有自己的工作室，他的兄弟貝內狄托、大衛，妹婿馬納迪與兒子以及學生法蘭契斯卡·葛蘭納契，都算是工作室的核心成員，小米開朗基羅也就是在這個時候投入吉蘭達約的門下。

值得一提的是，米開朗基羅與葛蘭納契，在此同時也成爲終生的朋友，後來米開朗基羅承接代表作西斯汀禮拜堂的天棚畫時，將底稿轉印到天花板的苦差事，就是由葛蘭納契負責進行的。由此可以看出米開朗基羅對葛蘭納契的信任。

吉蘭達約在托爾維博尼禮拜堂的聯作其中一幅《瑪利亞的誕生》（見p.29），把場景設定在豪華的文藝復興宮廷內，聖安妮（瑪利亞的媽媽）躺在床上，一位女眷抱著新生兒瑪利亞，而助產士正在爲嬰兒準備洗澡水。畫面左方，一名貴婦正領著一群仕女走向透視點的中心。這些現實生活中的新富權貴，不僅出現在神話故事的畫作之中，也開始在宗教畫中露臉，而且往往反客爲主，取代了聖徒的地位，成爲大眾討論的焦點，在當時的佛羅倫斯，可說是新趨勢的時尚潮流。

吉蘭達約在這一系列的濕壁畫聯作中，使用了建築設計的「透視法」——在平面上，明確地交代了三度空間的結構關係。畫中人物姿態，都因爲數學比例的精確計算，而變得結實穩固，表現出像是古代雕塑般的「厚實感」與「存在感」。

少年米開朗基羅的蛛絲馬跡

但是在《瑪利亞的誕生》中最吸引我的，是畫中房間牆頭浮雕風格的飾帶繪畫，一群走路不太穩的可愛小朋友，煞有介事地捧著花環、樂器與酒甕，像是剛從派對回來般的輕鬆，帶有些許逸樂的放縱。藝術史家一致推斷，這群小朋友應是少年米開朗基羅的作品。雖然沒有直接證據，不過的確很像是米開朗基羅的特色：對肉體的歌頌與深度迷戀。

吉蘭達約與米開朗基羅之間的關係如何？這一向是藝術史上有趣的話題。文藝復興時期的佛羅倫斯，是藝術與美的競技場，更是充滿心機與算計的名利場，即使是師徒之間，也免不了明爭暗鬥。有些書把吉蘭達約寫成嫉賢害能的大壞蛋。他將弟弟大衛送到法國，說好聽的是學藝，其實是怕弟弟危害到自己在畫壇的地位。

和第一任老師的恩怨情仇

根據我手邊的資料，其實當年吉蘭達約訓練米開朗基羅時，不僅分文未收，反倒是和他簽了三年約，並且逐年調高其津貼，一共付給米開朗基羅二十四個弗羅林（相當於今天新台幣十一萬元左右），可見吉蘭達約待他不薄。但是呢，米開朗基羅在其門下才剛滿一年，就被送到聖馬可學苑去學習雕刻也是事實，到底是米開朗基羅喜歡雕刻更勝於繪畫？或者出自於吉蘭達約居心叵測的算計？我們無從得知。

不過根據孔迪維①的說法，吉蘭達約習慣先用炭筆或銀尖筆起草，然後弟子們再臨摹老師的底稿作畫。米開朗基羅為了維奇奧宮的案子，向老師借了畫本研究，但被眼紅的吉蘭達約一口回絕後，心生嫌隙，兩人至死不相往來。

到了西元一五一二年，米開朗基羅為其在西斯汀禮拜堂代表作《創世紀》揭幕時，世人終於揚棄了吉蘭達約的風格，投向強烈的米開朗基羅風格。在此同時，吉蘭達約的兒子卻跳出來宣稱，米開朗基羅所有的成就都應歸功於他父親，但若是根據孔迪維的說法，則是「這些訓練其實都對米開朗基羅毫無助益。」

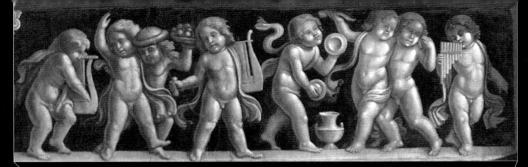

這雖然是吉蘭達約的作品，但是這些小朋友雕塑的肌肉完全反映了當時的助手米開朗基羅對肉體的歌頌與迷戀。

瑪利亞的誕生（Natività di Maria）

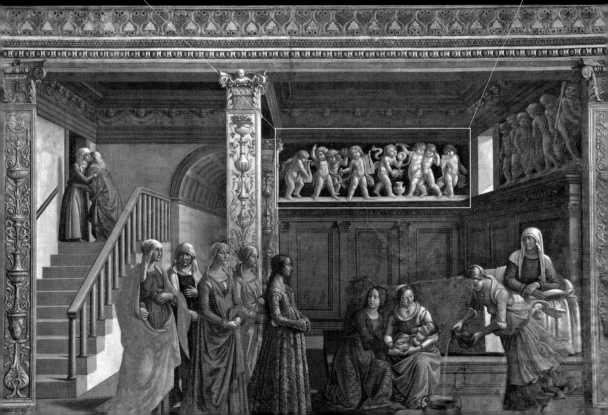

轉學生米開朗基羅的嶄露頭角

不過可以確定的是，少年米開朗基羅在聖馬可學苑就開始嶄露頭角。聖馬可學苑是一座由麥迪奇家族贊助的人文藝術學苑，與其說它是學校，我認為它更像座園林。當時麥迪奇的大家長是羅倫佐・麥迪奇，同時代的人以「偉大的羅倫佐」稱呼他。

西元一四六九年，羅倫佐成為佛羅倫斯的統治者。與他的父執輩不同的是，羅倫佐或許對國際金融、財務會計沒那麼在行，但說到花錢可不輸人！羅倫佐不僅是位出色的政治家、外交家、藝術贊助者與人文學者，在文化的追求上，在十五世紀可說是無人出其右！

雖說羅倫佐是慷慨的贊助者，卻不是品味出眾的潮流先鋒。對於麥迪奇家族來說，他們只是認為藝術代表了權力與財富。而當時佛羅倫斯藝術還沉溺於古典風格、哲學及古文物的追求，尤其對古代雕像有著難以言喻的執著。雕像通常都會放在富貴人家的花園裡，提供每個人在遊宴裡穿越時空場景的想像，是時下最時尚的擺設。

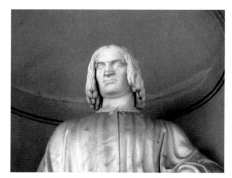

偉大的羅倫佐（Lorenzo il Magnifico）

而在這諸多花園中，要以麥迪奇家族設在聖馬可廣場對面的利卡第宮花園最受矚目。這座花園之所以能夠聲名遠播，不僅是因為園中的收藏，更要歸功於那位經常蹺文法課，喜歡到街頭畫畫，或是溜進別家花園素描的年輕小伙子：米開朗基羅。

當時羅倫佐的門客都稱少年米開朗基羅為「花園雕刻家」。在這裡，少年米開朗基羅擁有偉大的夢想，他決心把這座花園中飽受雨雪風霜的牧神頭像，以他的方式重現世人眼前。根據孔迪維的說法：偉大的羅倫佐第一眼看見這件作品時，少年米開朗基羅正在為它拋光。羅倫佐對這位少年細膩的手藝驚為天人，唯一有意見的是，年邁的牧神居然有一口整齊的牙齒。羅倫佐對米開朗基羅說：

「到了這個年紀，總是會缺幾顆牙吧！」

　　求好心切的米開朗基羅，二話不說地上前敲斷牧神的牙齒，甚至不惜在牙齦上打洞。少年米開朗基羅對藝術追求是如此的堅定果決，讓羅倫佐印象深刻，當下邀請米開朗基羅成為麥迪奇家族的座上賓。

米開朗基羅人文思考的養成

　　每當有機會共進晚餐時，羅倫佐總是讓少年米開朗基羅與當時最著名的學者、藝術家、詩人們同桌，從神秘主義者菲奇諾、哲學家皮科、米蘭多拉、詩人波利齊阿諾，以及世界各地來到麥迪奇宮殿的學者、作家和藝術家。少年米開朗基羅從他們身上獲得了豐沛多彩的精神能量，讓他汲取了當代最前衛的思潮與想法。

　　在這群閃耀的群星中，真正讓少年米開朗基羅心醉神迷的，是著名的哲學家米蘭多拉的作品。我認為米蘭多拉所寫的《論人的尊嚴》中熱情洋溢的宣告，清楚畫分了無明蒙昧與開明理性的兩個世界：

　　　亞當　我創造了你
　　　沒給你特定的居所
　　　也沒給你特定的形體
　更未為你的所作所為　設下限制
　　你儘管依你的意志　成就自我
　　　我把你交給自己

　　我將你放在世界中心
　讓你能夠看遍　世間的事物
　我沒有把你塑造為神聖或平凡
　我所給你的生命　既不短暫
　　　也不是永恆

　　　你有選擇　有尊嚴
　可以隨一己之好　化成所想要的任何模樣
　　你有權利　放任自己成為野獸
　　　　但是
　　你也可以藉由智慧
　　在自我批判中脫胎換骨
　超凡入聖　開創自己的偉大……

　　米蘭多拉最了不起的，是他在時空的框架局限之下，還能有如此超越而精準的批判。

　　我每次走過烏菲茲美術館的中庭，路過米蘭多拉的雕像時，總是為他佇足停留片刻。我喜歡米蘭多拉面對世界那不卑不亢的謙沖，他沒有將人的定位無限上綱、自我膨脹到否定「上帝」的存在，也沒有貶抑自我的存在，卑微地在上帝面前自慚形穢。

米蘭多拉清楚明白地告訴所有人：生而爲人，本身就是恩賜，就是奇蹟。我們擁有理性與自由意志，命運，是可以超越外在的制約，掌握在自己手中的。人之所以偉大，是因爲選擇，而不是能力。米蘭多拉對現世人生意義與美好的肯定，成爲文藝復興人文主義的時代精神，更預告了二十世紀存在主義的出現。

我想，這位年輕岸偉、優雅俊逸的人文學者，一定讓少年米開朗基羅傾心不已，更對他往後的藝術生命帶來深刻的影響。

相對於米蘭多拉帶給米開朗基羅精神面的提升，另一位帶給米開朗基羅巨大影響的，則是少年米開朗基羅的同學皮耶托‧托里吉亞諾。

托里吉亞諾是當時與米開朗基羅一起在貝托多的手下學習的同學，他們時常一起臨摹多那太羅與馬薩其歐的作品，多虧托里吉亞諾的臨摹，才讓我們能在西班牙塞維爾國立美術館窺見一位熱情如火、才華洋溢的雕刻家，將生命淬鍊成聖潔的信仰，把世間的滄桑投注於藝術的奉獻。

有意思的是，傳記作家瓦薩里在《藝術家列傳》中也寫到托里吉亞諾和米開朗基羅的逸事：兩人雖常膩在一起，少年托里吉亞諾對米開朗基羅的才華十分嫉妒，兩人總是口角不斷，從意見不合到拳腳相向，終於有一天，托里吉亞諾打斷了米開朗基羅的鼻子，成爲米開朗基羅一生不可磨滅的印記。

不過根據托里吉亞諾的說法，才氣與傲氣同樣過人的少年米開朗基羅，對同學總是毫不保留的冷嘲熱諷，同學們對他的刻薄總是忍氣吞聲。終於，忍無可忍的托里吉亞諾出了重手，狠狠地將米開朗基羅的鼻梁打碎。托里吉亞諾甚至得意地告訴切里尼：「我感覺到骨頭在我的拳頭下像餅乾一樣的粉碎……米開朗基羅將帶著這恥辱的標記到墳墓……」

總之，偉大的羅倫佐對這起暴力事件相當不滿，尤其是米開朗基羅所承受的，內心的傷痕也無法抹滅；這也是托里吉亞諾被驅逐出境的緣故，之後他當了一陣子的傭兵，才再度投入創作。

不過，托里吉亞諾自始至終都無法控制自己的火爆脾氣，也讓自己身陷囹圄，相傳他因爲不滿意客戶所付的酬勞，甚至不惜把自己雕的聖母

瑪利亞打壞，對於保守的西班牙來說，毀壞宗教雕塑可是罪無可赦，以至於托里吉亞諾最後老死在牢獄中。

瑕不掩瑜的少年風格之作

從此，米開朗基羅帶著被提升的心靈與顏面無可修復的殘缺，走進了文藝復興的偉大裡。一方面，我們可以在《聖殤》《大衛》與《創世紀》中，窺見米蘭多拉「以人為本」的精神遺產；另一方面，米開朗基羅悄悄地將自己哀傷的眼神與塌陷的自卑入畫，在《創世紀》中，米開朗基羅將自己畫成眉頭深鎖的先知，在《最後審判》裡，米開朗基羅把自己刻印在聖巴托羅繆手中那張空盪盪的人皮上，彷彿是看盡了世間的冷落不平後，悲傷而疲倦的面容。

即便米開朗基羅真的完成了傳說中的牧神頭像，也早已在歲月的浪潮之中消失了。我第一次因少年米開朗基羅的天才而震撼的作品有兩件，一件是在伯納羅蒂之家，閃動著母性光輝的《階梯上的聖母》，瑪利亞像是古羅馬神殿中的天后朱諾（Iūno），或是古埃及女神伊希斯

（Isis），坐在台階上，閃動異樣神秘的母性光輝。

不過，真正讓我留下深刻印象的，是瑪利亞秀緻的臉龐，以及小耶穌糾結強健的背肌。六年後，米開朗基羅將浮雕化成另一件經典《聖殤》，為人母的瑪利亞娟秀依舊，而且隨著時間的洗練，瑪利亞的美更加超凡脫俗，體溫漸冷的耶穌則變得脆弱，喪子之痛，是為人母不想碰觸的事實，米

最後審判
（Last Judgement）

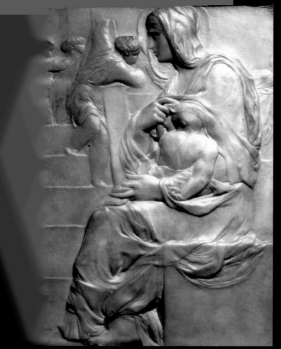

階梯上的聖母
（Madonna della Scala）

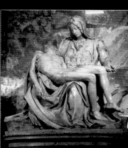

聖殤（Pietá）

比照前後兩張聖母作品

在這二張作品中，皆有聖母的形象，可感覺到米開朗基羅的技術及思想上之進步。先雕刻出來的《階梯上的聖母》刻畫出聖母慈愛懷抱嬰兒耶穌側身坐於樓梯旁，充分表現了當時雕刻中罕見的樸實形象，姿態的沉靜，深得古典風格的精義。而《聖殤》則突破了古典一般「聖殤」所採用的角度，捨棄讓聖母悲痛逾恆，不張揚生離死別，而是強調了生命的虛空。且刻意拉長了耶穌的手腳長度，讓失去的生命顯得更加沉重，尊重人的價值，讓死亡更為崇高，也更有尊嚴。

開朗基羅把哀矜化爲永恆，《聖殤》之美是不可企望的永恆，死亡竟可以如此優雅，如此令人心動，也令人心碎。

理性與熱情的逆戰：
人馬族之戰

另一件則是瀰漫著雄性暴力與殺戮的《人馬族之戰》。此畫的故事出自奧維德的《變形記》與赫希俄德的《神譜》。人馬族是神話中的怪物種族，嗜血好戰、狂暴易怒而且又荒淫無度。最有名的故事，就是拉庇泰人與人馬族之間的糾葛。

傳說在希臘中部的色薩利地區，這兩個種族之間經常打仗，長久下來，拉庇泰人也想和人馬族和解，於是拉庇泰人邀請人馬族參加國王的婚禮。婚禮本來在歡樂的氣氛中進行，結果，貪杯的人馬們三杯黃湯下肚後，不僅開始喧譁鬧事，還想搶走新娘。一場意外的殘酷戰役就此展開！

賓客之中，多半是神話中的英雄，站在戰鬥最前線的是率先制裁牛頭人身怪物的特修斯（Theseus），

這些半人半神們赴宴時不帶武器，所以除了赤手空拳地與人馬族搏鬥外，只好利用宴會上的道具打起來，像是沉重的酒甕、點燃乳香的銅鼎、桌椅……都立地成了打鬥的兵器。英雄們先是一步步地向人馬族進逼，將他們驅逐出宴會大廳後，到戶外繼續作戰。人馬們也不是省油的燈，以蠻力將大樹和巨石憑空拔起，向英雄們砸來。在英雄們奮力抵抗之下，人馬族的屍體漸漸堆成血肉的山丘，越積越高。最後，抵擋不住攻勢的人馬族只得落荒而逃，從此躲進了岩石山的密林裡，再也不出來了。

人馬族之戰（**Battle of the Centaurs**）

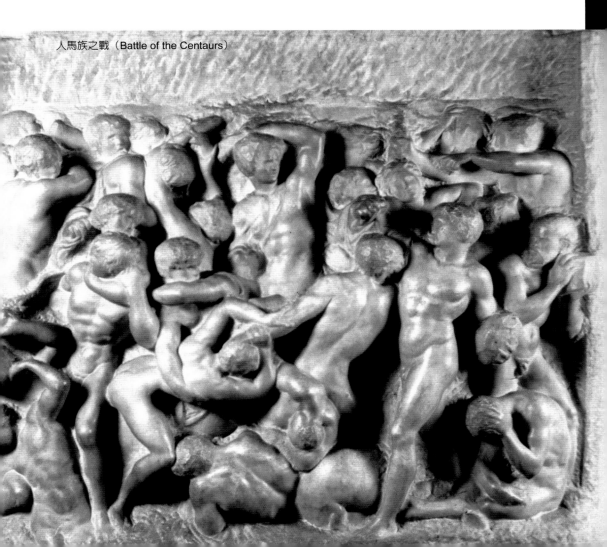

《人馬族之戰》不僅僅是人類與半人馬之間的戰鬥，對於文藝復興的人們來說，這個神話故事有其獨特的寓意。在柏拉圖討論「愛」的篇章〈斐德羅篇〉中，把驅策靈魂向前的動能，區分為代表勇氣與道德的白馬，以及欲望與非理性的黑馬，而「這匹黑馬必須時時刻刻受到管束，以免牠脫離日常的軌道」。

經過中世紀漫長的沉默之後，新柏拉圖主義的浪潮像海嘯般席捲了佛羅倫斯，各個階層都為柏拉圖心醉神迷。「愛情不是欲望，愛情是神聖的迷狂」，如此的浪漫，滿足了大眾的想像，就在新柏拉圖主義盛行的同時，藝術家們也投入創作的行列。最有名的例子，包括了皮耶羅的《半人馬戰爭》及波提切利的《雅典娜與半人馬》，尤其是神話寓言大師波提切利，將文明理智與野蠻縱欲，轉化成雅典娜與半人馬，這是文藝復興的藝術經典象徵，也代表著新柏拉圖主義的哲學觀點。

熱愛米蘭多拉人本觀點的少年米開朗基羅，自然對半人馬的神話寓意有更深切的體會。

十七歲的米開朗基羅所創作的《人馬族之戰》，是理性與熱情之間的逆戰。如果我們以十九世紀嚴苛的藝術評論出發，這件浮雕的背景不僅過於扁平，人物的肢體伸展也有點放不開。但如果放下這些驕矜評論，我們自然會發現，這是件情感激昂的作品，少年米開朗基羅在畫面中央營造出世界混沌的翻騰澎湃。

每思及此，總是讓我想到古印度史詩《摩訶婆羅多》裡的場景「翻騰乳海」，諸神與群魔爭奪永生不死的仙露，將世界化為洪荒的修羅戰場，少年米開朗基羅所呈現的，就是這份無計可施的混亂，拉庇泰人與半人馬手中所拿的石塊，直接衍生自背景，對戰兩方交錯的投擲，營造不見刀光劍影的殺意。

即使是激越的戰爭場面，少年米開朗基羅也中規中矩地遵守學苑裡教授的網狀格線，這種方式能讓畫面中的人物空間符合數學原則與解剖學比例，不過少年米開朗基羅在交疊的形體下所賦予的豐沛動能，讓痛苦掙扎的人物，彷彿就要破網而出。而我的視線，順著浮雕的肢體線條，曲折蜿蜒，緩緩掃過全景，深深地被米開朗基羅式至陽至剛的感性所吸引。

未完成的，更生猛更威武

在許多藝術研究裡都探討過《人馬族之戰》完成與否的議題，但對我而言，未完成並不是重點。就像舒伯特寫第八號交響曲，他直到病逝前都沒有完成這首曲子，但其藝術性已臻完美。儘管有所遺憾，但無減舒伯特一分一毫「對美的堅持」。

的確，就當時的米開朗基羅而言，他確實有能力完成這件作品，但當時他的贊助者——偉大的羅倫佐——於西元一四九二年四月九日逝世。隨著羅倫佐的殞落，佛羅倫斯黃金時代也宣告結束，《人馬族之戰》隨之沉寂，直到被我們看見。

我總覺得米開朗基羅已經完成了這件作品。就我所知，《人馬族之戰》是藝術史上第一件以粗鑿方式完成最後表面的作品，也是藝術史上第一件特別以「未完成」（Non Finito）技法來稱呼的作品。

回溯藝術家創作歷程的同時，總是能更深入地了解藝術品的前世今生。《人馬族之戰》不僅是少年米開朗基羅初試啼聲之作，更是預告米開朗基羅時代降臨的野心之作。每次翻閱米開朗基羅的作品，真正讓我驚異感歎的，反而不是那些「已完成」的，而是那些「未完成」的速寫草稿。米開朗基羅在素描中，都會大膽地嘗試風格迥異的肢體變形。在《卡西納之戰》《創世紀》與《最後審判》等名作中，也都運用了類似手法，呈現人在面對戰爭、災變與末日天譴時的無助、狂亂與惶惑不安。

這一年，米開朗基羅的資助者羅倫佐過世了，少年美好滋養的旅程也暫告一段落。這一年沒什麼不一樣，行會往來的商賈、市場裡叫賣的小販、乃至於升斗小民都在尋常之間奮鬥，日子還是一樣要繼續過下去。少年米開朗基羅雖透過《人馬族之戰》在藝術界嶄露頭角，舊世界卻在他的周圍分崩離析，在未來等待這位年輕人的，則是更嚴峻的挑戰！

①孔迪維：Ascanio Condivi，米開朗基羅的助手，後來還幫他寫了傳記。

Ch. 3

文藝復興的前情提要：
佛羅倫斯、麥迪奇家族與天堂之門

 西元一四一○年，喬凡尼精準地將大筆資金投資在教宗回歸羅馬一事上，結果麥迪奇家族押對寶。喬凡尼的活耀，讓麥迪奇晉身為歐洲最富有的家族，也逐漸在文化和政治領域嶄露頭角。而聖喬凡尼洗禮堂青銅大門的案子，正是麥迪奇家族即將發揮其文化影響力的開始。

在佛羅倫斯舊城東方，市中心主教座堂區與聖十字區的過渡地帶，有一棟看似城堡的古老建築。其斑駁的石牆皆以巨大粗糙的石塊堆砌而成，外觀色調雖然很溫暖，建築本身卻有一段恐怖的過去。

佛羅倫斯的歷史，本身就充滿了黑暗及血腥，各種政治勢力在此交鋒，因此兵連禍結。對外，周圍的城邦總是虎視眈眈地覬覦佛羅倫斯的富饒，對內，又以效命羅馬教皇的吉伯林派，與忠於神聖羅馬帝國皇帝的歸爾甫派之間的鬥爭最為激烈，常因為意見不合而兵戎相見，也讓凶殺與死亡成了街頭常見的景象。佛羅倫斯共和國為了調解敵對派系的衝突與維持和平，特別設置了波德斯塔（Podesta，最高執政官）這樣的職位。

西元一二五五年，此建築物剛落成時，原來是市政廳的所在地。十四世紀初，它本是用來處決罪犯與政敵的所在，必要時，他們還將受刑人的屍體曝吊在外，陳屍示眾。到了麥迪奇家族掌權時，這裡是其黨羽的駐紮所在，這批人的領袖被稱為警察總長（Bargello），也就是這棟建築的名稱由來。

而今天，巴傑羅國立美術館是全世界最出色的藝術寶庫，也蒐集了佛羅倫斯近六百年、最完整的雕塑作品，其中囊括了中世紀、文藝復興、矯飾主義等不同時期的精采作。

大部分的旅客來此，都是想一睹多那太羅的《大衛》與米開朗基羅的《酒神巴克斯》。不過，我更有興趣的則是上層涼廊西側的兩塊青銅鑲板，這兩塊鑲板隱藏了一段人性糾葛的過往、一項佛羅倫斯歷史悠久的傳統、一場精采絕倫的藝術對決。

鑲嵌在青銅板上的秘密

時代要推回到西元一三四八年，當時佛羅倫斯爆發了一場恐怖的瘟疫，此瘟疫的可怕之處在於能迅速奪去患者的性命，慢則兩週，快在半天之內。而且，在接下來近兩百年的歲月中，這種恐怖的瘟疫，成為佛羅倫斯最忠實的

訪客，平均每十年就大流行一次。佛羅倫斯分別在西元一三六三年、一三七四年、一三八三年，以及西元一三九○年也有不同程度的疫情爆

多那太羅的《大衛》

其實在米開朗基羅之前，就有許多人創造出大衛的形象。大衛是一位聖經中的少年英雄，曾排除萬難殺死侵略猶太人的巨人。多那太羅早期的銅像作品《大衛》忠實描述大衛的少年樣貌，具有優雅的風格。米開朗基羅雕刻的《大衛》所使用的原石，原本亦屬於多那太羅。多那太羅原想在老年時再刻出不一樣的「大衛」，可惜尚未開工便已去世。

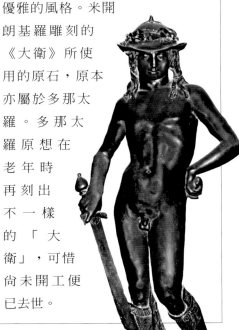

酒神巴克斯（Bacchus）

大衛（David）

發，而且總是在夏天。

中世紀對預防醫學的認識是相當貧乏的，為了預防或治療，也發展出各色怪招，例如：把生胡椒、荳蔻、丁香及迷迭香塞進自製的防毒面具，防止「髒空氣」的污染；把街上的流浪貓與狗撲殺殆盡；施放類似沖天炮的火器在空中「燒掉髒空氣」；將教堂的聖像、聖人的遺骸抬出來遊街遶境；乃至於迫害市區內的猶太人，將他們放逐到荒山野嶺自生自滅。

瘟疫已到了無計可施的階段，有錢的貴族只好逃到鄉下避難（薄伽丘的《十日談》就是發生在這樣的場景），留在城市的平民，只好在家裡燃燒杜松、苦艾與薰衣草來「淨化」空氣，甚至是焚燒會產生惡臭的硫磺、煙煤與牛角。不過，由於濃煙太猛，連樹上的鵲鳥、麻雀也被嗆死。

最嚴重的一次是發生在西元一四〇〇年夏天的那場瘟疫，有將近五分之一的佛羅倫斯人死於大流行。為了安撫憤怒的聖靈，市政議會通過法案預算，由布商公會監督，重鑄聖喬凡尼洗禮堂的青銅大門。

這座青銅大門是西元一三三〇年至三六年間，由雕塑家皮薩諾鑄造的，此一系列以佛羅倫斯的主保聖人「施洗者約翰」的一生為主題，總計共二十幅的青銅飾板就鑲嵌在洗禮堂的南門。之後一段很長的時間，洗禮堂被遺忘在歷史的風雨中，再也沒有任何整修工程。

文藝復興的關鍵角色： 你不可不知的麥迪奇家族

西元一四〇一年，洗禮門重鑄開放競圖①的消息一傳開，為了躲避黑死病而逃出城的知名雕刻家布魯內列斯基 ，立刻日夜兼程地趕回佛羅倫斯。市議會十分重視洗禮堂大門飾板工程，還特別從佛羅倫斯的不同階層、行業個別選出代表，一共有三十四名評審。其中包括了新崛起的富豪喬凡尼・麥迪奇，這位新興的銀行家，是麥迪奇王朝的創始人，未來「國父」科西莫・麥迪奇的父親，也是「偉大的羅倫佐」的曾祖父。

喬凡尼可說是跨國經營的先驅。他以佛羅倫斯最賺錢的羊毛業與染色業為基礎，在托斯卡尼各地廣設據點。在他的積極努力下，麥迪奇家族

洗禮堂的新舊青銅大門

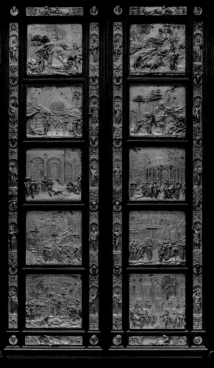

天堂之門（新門）　　　　　　舊門

1 亞當和夏娃被逐出伊甸園
2 該隱謀殺弟弟亞伯
3 挪亞的醉態及其獻祭
4 亞伯拉罕和被當作祭品奉獻的以撒
5 以掃和雅各

6 約瑟被賣為奴
7 摩西領受十誡
8 耶利哥城滅亡記
9 與菲利士人的戰役
10 所羅門王和示巴女王

銀行分行迅速遍布整個北義大利城邦。

西元一四一〇年，喬凡尼精準地將大筆資金投資在教宗回歸羅馬一事上，結果麥迪奇家族押對寶。日後，為了答謝喬凡尼的幫助，繼任的教宗與樞機主教們，都委託麥迪奇銀行管理自己的資產，同時喬凡尼還取得包稅合約，以及染色所需的明礬礦經營權。

喬凡尼的活耀，讓麥迪奇家族晉身為歐洲最富有的家族，也逐漸在文化和政治領域間嶄露頭角。而聖喬凡尼洗禮堂青銅大門的案子，正是麥迪奇家族即將發揮其文化影響力的開始。

文藝復興之前，得先了解聖經

當時的比賽規則很簡單，每位參賽者都拿到四片總重三十四公斤的青銅片，競圖時間為期一年，參賽者必須在期限內完成寬三十三公分，長四十三公分的初選作品，創作由評議會指定的主題：舊約聖經〈創世記〉中，先知亞伯拉罕將獨子以撒獻為燔祭的故事「亞基達」。

「亞基達」（Akeda）的意思是

歐洲青銅器的製作過程

首先，用黏土製作約略的模型，等黏土乾了之後，再於模型表面厚厚地塗上一層蠟。接下來的精工，是藝術家在蠟面雕刻出想要表現的主題之細節。

用以牛角、獸骨、牛糞及鐵屑燒製調合的膏泥塗料，小心地塗刷在蠟模上，然後再一層又一層地糊上黏土，使用金屬線纏繞固定成型後，這才算是完成初步的作業。

緊接而來的，是將粗胚放到窯裡加熱烘烤，模型裡面的蠟會從預先開好的小孔融化流出。

「捆綁以撒」。我認爲「亞基達」是舊約聖經中最刺激、最恐怖，也最精采的一章，它以希區考克式的懸疑，述說了關於人類面對考驗時的不安、恐懼與焦慮。

對十五世紀初的佛羅倫斯市民而言，「亞基達」代表城市在面臨內憂外患之際，人民得以在危機邊緣奇蹟得救的意義。在如瘟疫一般的緊急時刻，人民是被上帝考驗的，而天使則會下凡拯救人民於水火之中。苦難不僅是小我證明對宗教信仰的忠貞虔誠，也隱含著命運的僥倖與投機。

青銅製作之不易

乍聽之下，你或許會覺得用一年的時間來完成這樣小尺寸的作品好像很容易，其實過程相當繁複費時。像是鑄銅名家波拉約洛也花了九年的時間，才完成教皇思道四世的青銅棺蓋。

青銅鑄模的每個環節都充滿了變數與風險，一個不小心就前功盡棄。也因此古代的青銅工藝家在澆鑄每一座青銅像之前，都會到教堂裡祈福，乞求澆灌過程平安順利。

等到黏土變得像磚塊一樣堅硬，再把預先調配鎔化的青銅，澆灌到中空粗胚之中，取代蠟面。

等到青銅冷卻之後，再把外部的黏土粗胚打破，取出略具形體的青銅原件。

藝術家再進行雕鏤、鐫琢、打磨拋光，有時還得再鑲上寶石或貼覆金箔，作品才算完成。

之前在倫敦時，我也曾經嘗試過青銅澆灌鑄模的操作，其實相當不容易，過程需要純熟精湛的手藝及豐富的實務經驗。現場製作時，就會發現它有層出不窮的失誤，以及時間、溫度判斷的分毫落差，都可能帶來巨大的災難！光是黏土模型的製作，就涉及水分是否完全乾燥，烘烤過程稍有不慎，就會產生難以注意到的小裂縫，在澆灌過程中，極有可能就變成嚴重的龜裂。青銅澆灌的溫度也要拿捏得宜，稍一不留神，還沒完成的青銅就會先行凝固，這樣只得全部打掉，從頭來過。

所有初選作品都在期限之內完成，經過評議會的審慎討論，最終只有兩件作品進入決選。小有名氣的布魯內列斯基，對上了初出茅廬的洛倫佐・吉伯提，一場暗潮洶湧的漫長競爭就此展開。

誰才是大師？
吉伯提與布魯內列斯基之對決

西元一四〇一年，甫滿二十四歲的吉伯提，是個極具手段與心機的年輕人。他年輕、默默無名，甚至沒有接過任何重大委託案，連雕刻與金匠公會也沒有登錄吉伯提的會籍。

吉伯提的父親巴托路奇歐・吉伯提是當時小有名氣的金匠。金匠可說是中世紀工匠裡的貴族，能提供的服務十分多樣化。佛羅倫斯人才輩出，藝術精英如維洛奇歐、羅比亞、唐納太羅、烏切羅、達文西等，都是在金匠工坊裡受訓出來的。當小吉伯提年紀稍長，父親巴托路奇歐便要求他到工坊實習製作金飾耳環、項鍊、鈕釦等閃亮亮的小配件。

西元一四〇〇年，黑死病爆發時，吉伯提早就離開佛羅倫斯，前往氣候宜人、景致如詩的亞得里亞海城市：里米尼。在這裡，吉伯提反而成為一名濕壁畫畫家，承接了當地最有權勢的貴族卡羅・馬拉泰斯塔城堡的壁畫。隔年春天，吉伯提就接到父親要他回到佛羅倫斯參加競標案之訊息：「只要能贏得這次比賽，這輩子就等著吃香喝辣了。」

青銅大門競標案的另一位參賽者是布魯內列斯基。與吉伯提截然不同，布魯內列斯基的父親瑟爾是一位事業有成、交遊廣闊的公證人。在當時公證人是有地位、有尊嚴的職業。

「亞基達」的故事

要了解歐洲的文化歷史，得先弄懂《聖經》與希臘羅馬神話，在《舊約聖經·創世記》中，記述了猶太教、基督教與伊斯蘭共同祖先亞伯拉罕的故事。提到亞伯拉罕，我腦海中總會浮現一百多年前，美國西部移民冒險強渡黑水溝的畫面；或是唐山過台灣的羅漢腳，孤身在異鄉開拓新生活的艱辛歷程。

亞伯拉罕是個好人，不過他和妻子撒拉一直沒有兒子，且生活總是在流浪與生死邊緣掙扎度過。歷經重重考驗後，上帝答允賜給亞伯拉罕兒子，讓他的子孫「像星星一樣數不清」。

幾年後，亞伯拉罕先和女僕夏甲生下庶子以實瑪利，緊接著撒拉也生下了嫡子以撒，夫婦兩人晚年得子，對以撒的照顧可說是無微不至，正為如此，上帝決定考驗亞伯拉罕的信仰夠不夠堅定。有一天，上帝在亞伯拉罕面前現身，要求他帶著心愛的長子一起

到摩利亞山的山頂，然後把自己的兒子殺死，並焚燒他的屍體獻祭。

幾經天人交戰，隔天老亞伯拉罕帶著他的兒子與兩名僕人，前往摩利亞山。當舉目遠遠地就可以看見「那地方」時，亞伯拉罕自己帶著兒子繼續前行。我完全可以想像，一位心痛的父親面對即將分別的兒子，內心有多麼的淒楚。

他們到了神指示的地方後，亞伯拉罕「在那裡築壇，把柴擺好，捆綁他的兒子以撒，放在壇的柴上。」正當手起刀落之際，天使出現，及時阻止了這場殺戮，亞伯拉罕再次向上帝證明了他對信仰的忠誠。

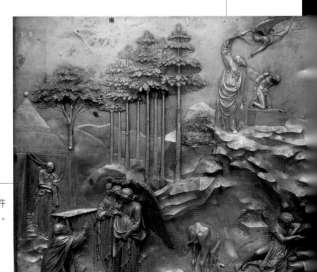

在這塊天堂之門的青銅鑲板中，你可以看到有許多嶙峋的岩石，象徵著亞伯拉罕犧牲兒子的苦痛。

不過，布魯內列斯基對擔任公僕卻沒有太大的意願，反而對各式各樣的機械裝置有著過人的直覺與天賦。我認為，布魯內列斯基是受到離家不遠、尚未完成的大教堂工地所啟發。這類的工地總是有許多異想天開的奇怪裝置，而少年布魯內列斯基也總是在其中流連忘返。因此，當布魯內列斯基十五歲時，瑟爾沒逼他讀法律，反而讓他去金匠工坊學習。

五百年前的金匠，收入雖然不錯，但每一分都是血汗錢。首先，在準備材料時，為了要熔化金、銀和青銅，光是爐子就要燒個好幾天，金匠們被迫待在高溫悶熱的環境裡工作，而在鏤刻及製模的過程中，不時會燃燒有毒的硫化物及鉛。長時間下來，對健康有很大的影響。

而金匠工場常又位於娼妓、乞丐、貧民與外邦的難民龍蛇混雜的聖十字區。雨季來臨時，附近的亞諾河就會氾濫，淹水往往高達兩、三公尺不等。中世紀的金匠們常在這種惡劣、不舒服的環境下工作與生活。

雖然布魯內列斯基與吉伯提年紀差不多，專業也相去不遠。不過事實證明，吉伯提是比較有心眼的那個

人。在競賽期間，吉伯提積極地與評議會裡的藝術家及雕刻家，拉好私人關係，並邀請這些評審到自己工作的工場觀摩，徵詢他們對模型粗胚的意見，無論吉伯提手邊的工作進行到什麼地步，只要評審們有意見，他會二話不說，立即打掉從頭再來。甚至還請教聖十字區住民的看法。吉伯提的初審作品就在眾人的意見中成形了。

反觀布魯內列斯基總是沉默，孤軍奮戰是他一生的寫照。他不僅不善與人溝通，甚至覺得沒有必要交談，不論是在什麼樣的工作之中。不過這也讓布魯內列斯基獨占許多專利權，像是製作運輸貨船、起重機、吊車等各種專利設計（西元一四二一年，人類史上第一項專利就是由布魯內列斯基申請的）。即使是對親近的人，他也是三緘其口。這種不輕信人的性格是發明家的共同特質，因為在文藝復興之前，發明家的設計及構想皆以密碼形式編寫，目的就是防止他人抄襲。不幸的是，布魯內列斯基所擔心的事，日後卻都成真。不過這是另外一個故事了。

終於到了決選的日子，佛羅倫斯市民之間又起了激烈的討論。首先

是布魯內列斯基的嵌板，他所設計的場景以中心為主，分割成上下兩個部分，故事重心集中在上層，天使自左方降臨，人物形態比較古拙；但吉伯提的人物舉手投足則更為流暢、優美而明亮，細部處理細膩而真實，吉伯提把繪畫中渲染的技巧帶入構圖，利用浮雕的凹凸深淺及透視法，重現人物的關係位置、視覺深度，營造出空間的錯視感，讓人物與背景達到完美的協調。

布魯內列斯基的創作，是捕捉靜止的瞬間；但吉伯提追求的，則是驚心動魄的戲劇張力。更重要的是，吉伯提用的材料比較少，而且鑄造的方式是一體成型的，與布魯內列斯基分別鑄造再組裝的方式很不一樣。

最後這三十四位評審的決議很有意思。藝術史的研究有兩種不太一樣的說法：第一個是「全體毫無異議」的一致贊成，吉伯提贏得這項委託；第二個則稍稍複雜，因為評審們沒辦法定奪誰的作品比較優秀，再加上委託案的預算與規模太過龐大，兩位藝術家的年紀太輕，使市政府建議讓布魯內列斯基與吉伯提合作。

不過布魯內列斯基嚴正拒絕了合作的提議，並要求由他個人獨包。就在這個要求被駁回後，布魯內列斯基退出比賽，把案子讓給了吉伯提，自己終其一生再也不碰青銅雕塑。

心碎的布魯內列斯基離開佛羅倫斯，輾轉流浪到羅馬，除了在廢墟之間徘徊留連、做點研究筆記之外，只靠打零工餬口維生。一直到十五年後，布魯內列斯基的人生才會面臨另一項挑戰：完成佛羅倫斯聖母百花大教堂的圓頂，留名青史。

而吉伯提在接下來的二十二年成立了工作坊，並全心全意地投入洗禮堂青銅大門的製作。如此浩大的工程，自然需要許多助手與學徒的協助，包括多那太羅、馬薩里諾、米開羅佐、烏切羅、波萊烏羅……你會發現，這些日後成為藝術大師的人們，都曾經當過吉伯提的學徒。

吉伯提也重新發現了古羅馬工匠們使用的脫蠟法（Cire Perdute），並創作了許多著名的青銅作品。

不過因為這些青銅作品的厚度大於三公釐，利於武器製作。而久經戰禍的義大利半島，在武器物資極度缺乏的年代，人們往往會把青銅雕塑熔掉，製成大砲或槍枝，這也是為什

麼吉伯提能夠傳世的作品如此稀少。

　　無論如何，總重量十公噸，由吉伯提完成的聖喬凡尼洗禮堂東門「天堂之門」，是十五世紀初期最偉大的傑作！每天在正午之前，陽光會直射這以特殊手法處理的大門，讓它在有「光」的情境下，映照出榮耀明亮的光芒，彷彿這道門的後面，就是流著蜜與奶的應許之地。

　　也難怪百年以後，米開朗基羅站在前面，也不禁要讚歎它是「Porta del Paradiso」，意思是「天堂之門」。吉伯提的天堂之門，不僅僅是昭告新藝術形式的誕生，更重要的是，開啟這道門後，人類的文明就此跨入一個偉大的紀元：「文藝復興」！

────────────

①競圖：指的是藝術家之間的競爭，這是一項古老而值得珍視的偉大傳統。根據古希臘史家的記述，早在西元前四四八年的雅典衛城，執政團為了興建希臘城邦擊敗波斯的戰爭紀念碑，公開舉行一場競圖大賽。在這之後，建築師、藝術家們便開始了爭先恐後、拿著自己的草圖模型甄試，並勾心鬥角的漫長歷史。

天堂之門的競圖決選：

布魯內列斯基

吉伯提

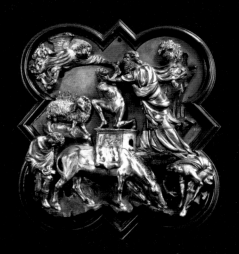

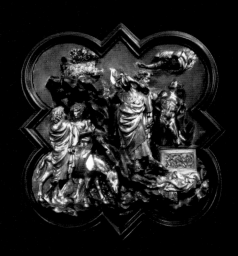

布魯內列斯基所製作的競圖鑲版。人物古拙，捕捉了靜止的瞬間。

吉伯提所製作的獲勝參賽鑲版。人物優美明亮，細部處理更有戲劇性。

Ch. 4

王者之爭前的寧靜：達文西治水記

　　一個瘋狂的治水計畫，讓上知繪畫音樂、下懂工程水利的達文西回到了佛羅倫斯，而邀請他治水的，則是知名的政治思想家《君王論》作者馬基維利。這兩個名人與一個治水的計畫，怎麼會和龐大政治利益扯上關係？命運如同狂暴的河流，只有強者才能承受它的襲擊……本篇將為你揭開歷史的迷霧！

　　故事要從航海家哥倫布第三次出發航行講起，目標是比巴哈馬更南方的土地，哥倫布曾經答應過他的贊助者——西班牙的伊莎貝拉一世與費迪南——會在大西洋的彼岸找到黃金，讓陷於宗教狂熱的西班牙國王擁有資金，可以發動聖戰，從異教徒手中收復聖城耶路撒冷。但前兩次美洲之旅的成果只能用差強人意來形容，即使找到一些金塊與珠寶，也不能滿足贊助者的期望。

　　西元一四九八年五月三十日，哥倫布率領由六艘快速帆船與兩百名船員組成的船隊，分成兩組開始第三次美洲探險。在這次探險中，哥倫布發現了千里達島，與南美洲第三大河奧里諾科河的河口，本來還想繼續向南方航行，卻因內部叛亂，被國王特使以「管理不善」之名解除所有職務並沒收財產。之後哥倫布連同他的兩個弟弟被強行押回西班牙。後來，哥倫布雖然被釋放，卻失去了所有在新大陸所取得的土地、權利還有財富。

　　西班牙王室經由海上爭霸從中南美洲取得了前所未有的商機與財富，而世界另一邊的佛羅倫斯，也正在為取得出海口的權力而蠢蠢欲動。

從虛榮之火中脫出的佛羅倫斯

在此同時，世界的另一邊——義大利佛羅倫斯的亞諾河畔——出現了一種人們從未見過的怪蟲。這怪蟲通體泛著金色光澤，背部還浮現人的臉孔，五官清晰可見，怪蟲的頭部有一個小小的金環，裡面還有個十字架。佛羅倫斯的市民爭相走告，議論紛紛。因為幾週前，薩佛納羅拉才連同另外兩名道明會修士，在市政廳廣場被問絞。

他們的屍首從絞刑架上被取下，焚燒成灰後倒入亞諾河。瘋狂的民眾用鍋子搶著把薩佛納羅拉的骨灰帶回家，甚至還有人公開販售，宣稱可以治療各式各樣的疑難雜症。不久之後，骨灰所經之處，成群的怪蟲出現了，佛羅倫斯人稱之為「吉拉摩弟兄蟲」（薩佛納羅拉的名字即為「吉拉摩」）。

佛羅倫斯共和國在處死薩佛納羅拉後，開始一連串的政治肅清！首當其衝的，是歷史悠久的聖馬可修道院。聖馬可修道院由嚴厲的道明會掌理，正因為薩佛納羅拉曾經擔任修道院的院長，許多修士遭到驅逐，就連

薩佛納羅拉（Girolamo Savonarola）

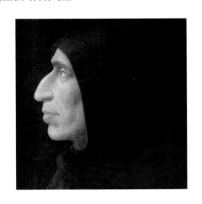

天主教道明會的修士，由於深感當時佛羅倫斯的風氣頹靡，他堅持嚴格執行天主教教條，反對文藝復興藝術和哲學，焚燒藝術品和非宗教類書籍，毀滅被他認為不道德的奢侈品，他派遣兒童逐家逐戶搜索「世俗享樂物品」並燒毀，薩佛納羅拉稱之為「虛榮之火」。

他也是史上最激烈的宗教改革者之一。佛羅倫斯因為黑死病的流行、貧富不均造成的民怨，都讓這位教士的末日思想和嚴格禁欲的主張大受歡迎。

馬基維利的雕像

修道院的鐘也難逃劫厄，從鐘塔上取下後，當眾施以鞭刑，然後丟到城外。

薩佛納羅拉政治上的盟友，也逐一遭到暗殺與放逐，就連共和國的權力中樞也面臨崩潰改組，負責共和國軍事外交的「十人團」與司法審理的「八人衛」全都遭到罷免。就在處死薩佛納羅拉不久之後，年輕的學者馬基維利被提名擔任國務第二秘書的要職，這項任命，還是要經過由三千名公民組成的大議會批准才算數。

十六世紀初，佛羅倫斯城內居民大概有五萬人，西元一四九四年城市驅逐麥迪奇家族後，立即恢復了共和制。以大議會為基礎，由二十九歲以上的佛羅倫斯市民行使公民權，就元老院所提出的法案及官員進行表決。

元老院是由八名元老及一名「正義掌旗官」負責政治運作，這九名元老再與各種不同的委員會研議，草擬政策。其中所有的文書往來，公文報告、外交條約、官方信函，都由國務秘書負責。

如果就此認定國務秘書的工作很簡單，那就大錯特錯了。從共和國成立以來，國務秘書都是由佛羅倫斯最傑出的文人學者擔任，這些高水準的技術官僚跟中國宋朝的文人政府十分相似。

以佛羅倫斯共和國為例，官方文件多半以拉丁文書寫，而且還要在文件中引經據典。當時共和國的第一秘書是精通希臘文與古典文學的亞德里安尼，第二秘書則是新任的馬基維利。當時財政拮据的新政府，為了省錢，常把國務秘書當做外交使節派到國外。馬基維利的工作，就包括了協助「十人團」的大小事務。既然擔任了這個職位，工作就不會輕鬆，馬基維利也得離開辦公桌、跨上馬鞍，著手處理佛羅倫斯尾大不掉的惱人問題：比薩。

佛羅倫斯的政治大敵：比薩

從佛羅倫斯搭火車前往比薩慢慢搖去，大概也需要一個小時多一點才能抵達。比薩的舊城區與主教座

堂,在西元一九八七年就被列入聯合國教科文組織(UNESCO)的世界文化遺產。來自世界各地的觀光客都忙著拍照,或是扶正傾斜的鐘塔(大部分這兩件事都是一起做)。

如果我們能割捨斜塔,離開人聲鼎沸的奇蹟廣場,馬上就能感受「時間」在比薩刻畫的歷史痕跡。才沒走幾步路,周圍的嘈雜頓時被消了音。陽光細細地灑在悠悠長長的石板路上,兩旁都是老人與小孩,小朋友對著石牆踢球,老人家沉默地倚在門旁,抽菸、發呆,好像在等待什麼事發生似的。

我所看見的一切,彷彿被蒙上了一層柔焦,或是被抽掉某些鮮艷的顏色後呈現的懷舊落寞。我喜歡走到亞諾河畔,去看看河堤道旁的「棘冠聖母」,她的名字來自小禮拜堂內收藏的耶穌棘冠。這座像珠寶盒一般精緻玲瓏的小禮拜堂,歷經了瘟疫、戰爭、大火、洪水及世人的冷落,哥德式的小尖塔讓她看來日益脆弱而美麗。

比薩曾經是強大的海權國家。城市的富裕,來自於得天獨厚的地理優勢,比薩扼住亞諾河的出海港口,也剛好在第勒尼安海南來北往的交通要道上;比薩的船隊,總是忙著支援佛羅倫斯的敵人:路卡、西恩納、聖吉米納諾,還有它自己的對手:西西里島的撒拉森人、熱那亞、阿瑪菲、威尼斯。

比薩人為了做生意,真是異想天開,

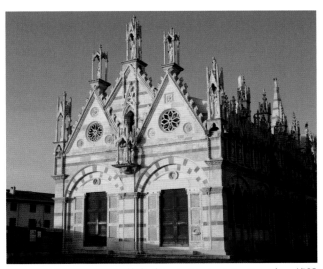

這是位於比薩的棘冠聖母教堂(Santa Maria della Spina),據說教堂內保存了耶穌頭上的一根荊棘而因此得名。每次遠遠看到這座超迷你小教堂,我的心都會感受到一股巨大的平靜。

而且無所不用其極，其中最讓人津津樂道的，無非是主教座堂西側的「聖地公墓」。第四次十字軍東征時，比薩人用五十四艘運輸船帶回耶穌受難地「各各他」的土，將它鋪在公墓裡。中世紀的天主教徒相信，一生只要能到耶路撒冷朝聖，就能洗淨一身的罪惡，而死後能葬在橄欖山或各各他，就能取得永生的保證。

比薩的聖地公墓，正好符合中世紀對天國急迫熱切的渴望，能下葬在比薩，效果等於葬在耶路撒冷。當時的富商豪族可是花大錢、擠破了頭，也要在這裡攢到一個小小的席位。也因此比薩在短時間內便累積了驚人的財富！

佛羅倫斯與比薩之間的恩怨情仇，是一部剪不斷、理還亂的陳年舊帳。比薩無可比擬的財富、崇高的宗教地位、位居亞諾河關鍵所在，還有對佛羅倫斯根深柢固的仇恨，都讓佛羅倫斯共和國如芒刺在背，欲除之而後快。托斯卡尼地區有句諺語：

「寧可在家迎接死神，都不要在門口看到比薩人。」[1]

從這一句話，就能一窺佛羅倫斯與比薩之間難解的冤債。我常想，或許比薩人也有類似的諺語來形容他們的壞鄰居，只是主詞換成佛羅倫斯罷了。

打從十三世紀開始，佛羅倫斯就積極地對比薩進行文攻武嚇。比薩還真的是被嚇大的，歷經了百年的頑強對抗，交戰雙方都耗盡了心力，不過形勢比人強，西元一四〇六年，比薩還是被佛羅倫斯給併吞了。在麥迪奇家族主政的時代，偉大的羅倫佐採用懷柔撫靖的政策，倒也相安無事。西元一四九四年，趁法國軍隊入侵義大利爭奪王位的同時，比薩又藉機獨立，扯佛羅倫斯的後腿。

所以，共和國新政府的首要之務，就是收回佛羅倫斯最珍貴的資產——比薩。

傭兵年代：
十五世紀特殊的軍隊文化

不過，就如義大利半島大部分的城邦一樣，佛羅倫斯沒有自己的軍隊，幾乎所有的戰爭都要僱用境外的傭兵軍團來打仗。這樣奇怪的傳統源自十三世紀，佛羅倫斯與另一個宿敵——西恩納之間的軍事衝突。

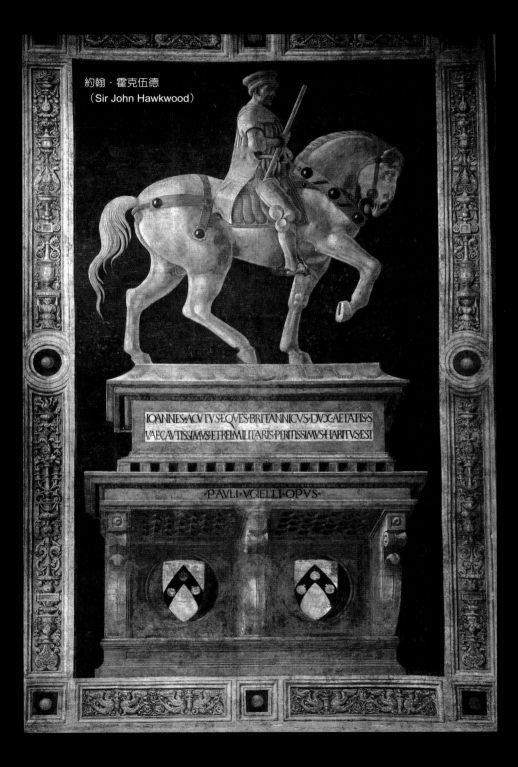

約翰・霍克伍德
（Sir John Hawkwood）

IOANNES·ACVTVS·EQVES·BRITANNICVS·DVX·AETATIS·S
VAE·CAVTISSIMVS·ET·REI·MILITARIS·PERITISSIMVS·HABITVS·EST

·PAVLI·VGIELLI·OPVS·

佛羅倫斯在這場戰役中慘遭血洗，失去了八千條年輕寶貴的生命。編年史家說，當戰敗的噩耗傳回佛羅倫斯後，家家戶戶都聽得見哀號哭聲，因為，幾乎所有的家庭都有人參戰，也都有人犧牲。這對於正要崛起的商業城市來說，無論是經濟或文化實力上，都造成無可彌補的傷害。共和國記取了慘痛教訓，在後來的每一場戰爭前，都由佛羅倫斯市民共同出資聘請傭兵，即使敗戰，仍能保存國家實力（只是錢花得很凶而已）。

不過，這些為了錢打仗的傭兵軍團，很難真正地為僱主賣命。這群人是出了名的不可信賴，見風轉舵也見錢眼開。往往戰爭還未開打，就漫天索價，做事也很會推拖，戰爭往往曠日費時，打敗仗時要撫卹金，打了勝仗又要高額獎金，而且下次約聘的價碼肯定又提高不少。

不過這些傭兵將領中，也有值得尊敬的。在十四世紀有一位傭兵軍頭特別受到佛羅倫斯的崇敬。在聖母百花大教堂的北牆上，就可以看見繪畫大師烏切羅為他所繪的身影，他的名字是約翰・霍克伍德。

我喜歡烏切羅處理畫面的方式：霍克伍德坐在高大的馬背上，接近青銅的用色及剛硬的線條，刻畫出身為傭兵將領的殘酷好殺、卻又富騎士精神的矛盾性格。

出身英格蘭的霍克伍德，可謂十四世紀後半家喻戶曉的傭兵大師。傳說霍克伍德年輕的時候，曾經跟著黑王子愛德華參加英法百年戰爭，後來離開英格蘭，成為流浪的傭兵。

霍克伍德大半輩子都在義大利打仗，無論是米蘭、帕多瓦、羅馬或比薩，誰出錢就為誰賣命。米開朗基羅為維奇奧宮所繪的《卡西納之戰》，故事背景就是佛羅倫斯與比薩之間的戰爭，不過那次，霍克伍德是為比薩出征。十五年後，他轉而投效佛羅倫斯，往後的軍旅生涯更完全為共和國賣命，為什麼呢？因為佛羅倫斯有錢！共和國政府總是能開出令敵國瞠目結舌的天價，請到最有力的軍事幫手為他們打仗。

文藝復興時期的戰爭，不僅僅是沙場上的刀光劍影，也是複雜的金錢遊戲。當時有種說法，稱不斷高升的財政赤字為 Monte Commune，意思是「債務山」。為了支付積債如山的財政赤字以及日益龐大的戰爭經

費，佛羅倫斯發明了歷史上金融商品——債券，當時稱爲「義務公債」。

簡單的說，政府向人民借錢、支付利息，持有的民眾也可以變賣債券換現金，任何鉅額的公共支出，共和國會「強制性」的向人民借錢，想當然，人民也很在意錢到底花到哪去了！佛羅倫斯也因爲順利發行公債，籌募經費，共和國擴張領土的過程才得以積極進行。

秘密的河道之戰

讓我們把話題再拉回到西元一五〇四年春天，當時比薩已經享有近十年的獨立自由。爲了不受佛羅倫斯控制，比薩可是傾全國之力。除了重金請到當代的傭兵名將達維亞領軍打仗之外，更聯合了佛羅倫斯的敵人西恩納與路卡②共同對抗。佛羅倫斯的軍隊向來不以凌厲攻勢取勝，一聽到這個消息，馬上畏畏縮縮地退兵。

不過，共和國並不會就這樣輕易地放過比薩，另一項異想天開的計畫也同時運作。元老院在七月通過決議，推動一項釜底抽薪的工程：改變亞諾河河道，不讓它流經過比薩。

佛羅倫斯並不是第一次進行這樣的計畫，把水力工程應用在戰爭上已有前例，但每次都以失敗收場。西元一四三〇年，佛羅倫斯爲了攻下路卡，請建築師布魯內列斯基在瑟秋河上築壩，計畫放水淹沒路卡。結果，佛羅倫斯耗費鉅資的堤壩被路卡破壞，洪水反而淹向佛羅倫斯的軍營，布魯內列斯基就在兵荒馬亂中逃到地勢較高的所在避難。

不過，佛羅倫斯好像沒有從歷史中學到教訓，決定再接再厲，又提議挖一道深十公尺，長二十公里的運河，把亞諾河的水引流到比薩南部瘧蚊孳生的污穢沼澤。如此一來，比薩就會失去了位居亞諾河海口要津的優勢。上一次是由天才建築師布魯內列斯基主導，這次則是五十二歲的達文西執掌。

從我在英國溫莎皇家圖書館看到的達文西手稿中，可以看見達文西對流水動能的觀察心得與精采描述。

不只是畫家：
達文西的機械與水利天才

馬基維利極有可能在西元一五

○二年就認識了達文西，當時達文西還在另外一位惡名昭彰的傭兵首領凱薩·波吉亞手下負責軍事工程。達文西和布魯內列斯基一樣，對機械發明情有獨鍾。布魯內列斯基爲了興建聖母百花大教堂的圓頂，發明了許多工程機具，有些設備至今我們還在使用。

達文西在義大利最主要是以畫家的身分聲名遠播，他的畫作對天地萬物的美、對生命的體驗、對時間與空間的思考，都相當深沉且富有哲理，不過，達文西似乎仍不能忘情軍事與工程領域的設計。

達文西三十歲的時候，列了一張自己的履歷與專長，前往米蘭當地最有權勢的斯佛札家族面試（後來所有關於達文西的研究都引用這封信），其中對畫畫與雕刻這件事，達文西只是輕描淡寫地帶過：「我能以大理石、青銅或黏土製造雕塑，還能將所有可以能畫的東西都畫出來，手法不輸任何人」。

最主要的，他還是強烈推銷自己懂得興建運河、橋樑、攻城槌、秘密涵管通道、製造投石機與火炮，並能用炸藥摧毀敵方的軍事設施，而且又再三強調：「達文西絕對可以提供令您滿意的服務」。

達文西毛遂自薦的履歷打動了斯佛札公爵，達文西也就以「軍事工程幕僚」的身分，在米蘭的斯佛札宮廷服務，一住就是十七年，當然，期間也留下了許多武器與軍事設備的草圖：攻城用的機械雲梯、速射連發的弩弓、中長程的巨型弩砲、附有鐮刀或是金屬裝甲的戰車，達文西也花了些時間研究彈道學，觀察溫度、風向、砲彈質量之間的微妙關連，增加射擊的精確度。

不過這一切全都只是紙上談兵，嚴格來說，談不上實際的應用。達文西巧妙地擷取了同時代發明家的創意，並加以改良，不過這些奇妙的設計，距離眞正的製造量產，還有一段相當長的路要走。達文西除了忙於工程公務之外，還抽空發明了史上第一座抽水馬桶，並在聖母感恩教堂完成了文藝復興鉅作《最後晚餐》。

達文西對河流的研究，似乎從年輕時就開始了。亞諾河是一條全長兩百四十一公里、喜怒無常的怪獸，每年到了春夏之交，來自亞平寧山脈的融雪加上午后的急降雨，或是秋冬

之際的漫漫冬雨，匯流後就會變成捉摸不定的暴流。洪水以萬鈞之勢，一瀉千里，沖入托斯卡尼的平原地帶，下游的城鎮，像是佛羅倫斯，常常在很短的時間內陷入汪洋。

這樣的天災，每隔三、四年就會輪迴。最嚴重的一次，莫過西元一九六六年十一月的世紀洪災，大水沖進佛羅倫斯市區，光是舊城的聖十字區，水淹就高達六、七公尺。這場水災不只造成佛羅倫斯大淹水，更是人類文明的一大浩劫，全城約有四成的文物與藝術品遭到損害，以聖喬凡尼洗禮堂為例，吉伯提製作的《天堂之門》就被洪水沖走，直到兩個月後才在亞諾河下游的泥濘之中尋獲。

其他如契馬布耶、多那太羅的作品，也有不少件作品在那一年蒙受重大損壞，即使經過了半個世紀的修復，也恢復不了昔日的動人光采。

龐大的亞諾河計畫

正因為亞諾河難以捉摸、無法駕馭的特性。佛羅倫斯代代都有人嘗試控制它。達文西從西元一五〇三年開始研究亞諾河改道的可行性。當時

他與另一位名為喬萬尼的樂師一起，從上游的阿雷佐到下游的路卡，實地勘查了亞諾河河谷。

喬萬尼第二個孩子當時才四歲，名字叫「本韋努托」，在義大利文中是「歡迎」的意思，畢竟喬萬尼夫婦在結婚十八年後才生下第二個孩子，本韋努托長大後，成為十六世紀最出色的金匠（也就是雕刻大師切里尼）。還記得市政廳領主廣場上，殺死蛇髮梅杜莎的帕修斯嗎？就是他的傑作。

達文西勘查結束，回到佛羅倫斯後，經過審慎的計算，他估計這項工程需要五萬四千名工人（佛羅倫斯全城人口也不過五萬人）不眠不休地工作兩個月，來搬運高達一百萬公噸的廢土。達文西為了龐大的挖掘計畫，也設計了各式各樣古怪的機具，其中包括了一艘用水車刨土的工作船，還有被稱為「怪物」（Mostro）的巨型挖土機。達文西甚至估算，需要十四名工人通力合作，才能把一桶土從工地運上來。

整治亞諾河，前提除了要馴服這條危險的惡龍外，更要把它變為佛羅倫斯下蛋的金雞母。達文西的計

畫，還包括了一系列複雜的灌溉系統，可以把荒地變良田，最重要的是隨時可洩洪，藉水淹來威脅亞諾河下游的對手們。這項計畫立即就得到元老院的支持。

到了夏天，亞諾河工程開始，工程初期就動員了兩千名工人與一千名士兵，一同在烈日下揮汗，賺取每天一卡利諾③微薄的薪資。

馬基維利從一開始就積極介入亞諾河工程計畫。達文西完成了初步的規畫設計後，突然對它失去了興趣。不知道是什麼原因，達文西又跑回去畫畫了，這次他著手進行的，是一位貴夫人的半身畫像。

你應該在許多報章雜誌、書籍媒體上看過這位貴婦人了，但當我在法國巴黎的羅浮宮第一次親眼看到她時，喬孔德夫人仍帶給我奇異而微妙的感受。在畫中，少婦端坐著，左手輕輕地靠在椅子的扶手上，右手則疊放在左手手腕上。她蒼白的臉孔泛著一絲若有似無的微笑，身上沒有配戴任何珠寶首飾，服飾也相當樸素。其中最吸引我的，是她所在的背景。少婦好像坐在虛懸峽谷邊緣的陽台邊，在身後那道低矮的女牆後面，是一片

複雜、奇妙而又飄渺的景致。佈滿嶙峋山尖、奇巖怪石與深澗幽豁的風景中，左邊還有一條曲折小徑通往寧靜的湖泊，在一片荒蕪淒涼之中，唯一帶有生氣的，是背景那座孤單的橋。

達文西對細部的鋪陳極為委婉，帶有思索宇宙意義的超現實遠景，勾喚起漫步於時間與空間中的哲學本質。而喬孔德夫人的眼神，則讓我心中浮現某種難以形容、朦朧又矛盾的感受，每當我凝視她時，每一次眨眼，她的神韻就有所不同，她專注又冷漠的視線，總是讓我迷惑不已。

每年，有八百八十萬遊客拜訪羅浮宮，全都會擠到這件編號七七九的畫前，一窺大師的神來之筆。這幅畫，在法國稱之為《喬孔德夫人》，義大利人則說她是《喬康達夫人》，我們則習慣叫她《蒙娜麗莎》。畫中的女子，據說本名為麗莎·蓋拉爾狄妮，是佛羅倫斯富商喬康多的妻子。若要吹毛求疵的話，蒙娜麗莎（Mona Lisa），意思是麗莎夫人，Mona 應該拼作 Monna 才對，因為 Monna 才是「夫人」Modonna 的正確縮寫。

或許，《蒙娜麗莎》的名氣太

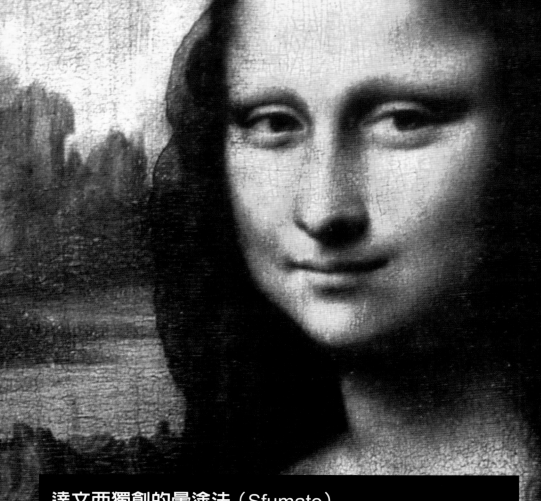

達文西獨創的暈塗法（Sfumato）

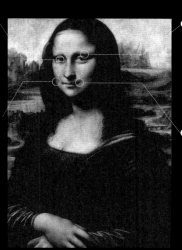

❶ 眼睛：達文西用「暈塗法」去掉擬眼的輪廓線，讓人物的眼睛溫柔地浮現出來，或許這也是她的眼神一直非常迷茫的緣故。

❷ 臉頰：蒙娜麗莎的臉在達文西的草稿中比較寬，他應該是以「暈塗法」幫她技巧性的削弱了臉頰的厚度，讓喬孔德夫人的臉蛋看來更瘦弱。

❸ 睫毛和眉毛：你發現了嗎？蒙娜麗莎既沒有睫毛，也沒有眉毛。這或許是因為考量到當時佛羅倫斯流行剃眉的美容術，於是便將眉毛和睫毛都修掉了。

❹ 嘴角：蒙娜麗莎的微笑永遠帶著一層神秘的面紗，這也是達文西「暈塗法」的結果，是因為她那微微翹起的嘴角左右不太平均，嘴唇的輪廓不清晰所致，加上暈塗法使光與影微妙的融合，成功地顯出獨特的效果。

大，而我們自以為對她太熟悉、太了解了，總會認為：這幅畫好在哪兒？達文西傳世的作品不多，留下來的女性肖像畫也只有四幅，但他卻透過《蒙娜麗莎》向我們展現他在藝術探索旅程中的偉大發現，「暈塗法」就是其中之一。

簡單地說，在達文西之前的畫作，都有點像是著色的素描，顯得刻意而不自然，達文西藉助從明到暗不同色調的顏料層層塗抹，營造如夢似幻的視覺效果。達文西的暈塗法，即使在最深沉的黑暗中都能散發幽微的光亮，讓我們在欣賞畫作時，不知不覺地陷入光與影的朦朧幻象之中。

註定失敗的任務

不過，話說回來，為什麼達文西會突然放棄亞諾河運河工程，回頭去畫畫呢？關於這件事，每個人都有自己的見解。以我的觀點看來，即使在今天，這也是一項難以想像的偉大工程。

我用一個簡單的例子來說明，連結希臘本土與伯羅奔尼撒半島的狹窄土地，稱為科林斯地峽，打從古希臘時代開始，就不斷有人提議挖一條運河來打通亞得里亞海與雅典之間的距離。不管是羅馬帝國的凱撒、卡利古拉、尼祿與哈德良皇帝等人，都曾認真地討論開通的可行性，不過直到工業化時代的西元一八八一年到一八九三年，才真正挖穿了這條長六‧三公里的科林斯運河。類似的構想，像是古埃及法老拉美西斯二世的紅海運河，後來成為蘇伊士運河，全長一百六十三公里，西元一八六九年通航，在工業時代人類才有能力完成。比較特別的是聯絡地中海與大西洋，全長兩百四十公里的米迪運河，是一六九四年開通，總工程師父子兩代一共花了二十七年才得以完成。比照同等的規格，再回頭檢視達文西的設計，我總覺得太輕忽大意、太兒戲了。

馬基維利後來接手了達文西的爛攤子，負責亞諾河計畫的行政作業，而技術工程的部分則由柯倫比諾處理，根據達文西樂觀的計算，「希望」在三十五天內移走一百萬公噸泥土，完成這條長二十公里，深十公尺的運河，事實證明這是一項註定失敗的不可能任務。才開始施工不到兩星

期，馬基維利就知道麻煩大了，亞諾河的水總是流不進運河，工人的士氣低落，柯倫比諾也無法應付暴雨所帶來的問題。

最後，亞諾河運河計畫被迫喊卡，譜上難堪的句點，比薩人則樂得派軍隊去填平河道。這場人禍造成了八十名工人傷亡，總計花了七千弗羅林（約新台幣四千兩百萬），同時也使得共和國新政府的威望下挫，緊縮的財政更是雪上加霜。

西元一五〇四年是達文西上昇與沉淪的一年，運河計畫雖然一敗塗地，但達文西同時也著手進行了《蒙娜麗莎》。這一年，米開朗基羅也完成了驚世之作《大衛》。達文西與米開朗基羅——這兩位性格迥然不同的天才藝術家，即將在佛羅倫斯的星空交會。

正如他們的前輩布魯內列斯基與吉伯提，這場交鋒，將成為藝術史上，最引人入勝的話題之一。

②路卡：Lucca，位於佛羅倫斯西方約五十公里處的小鎮。
③一卡利諾到底有多少呢？文藝復興時代佛羅倫斯通用的貨幣是弗羅林（Florin），一弗羅林是五十四格令（Grain），一格令就是一粒大麥的重量，一卡利諾相當於一格令，以當時的市價來算，一弗羅林相當於今天的五千九百元新台幣，所以一卡利諾約莫是今天的新台幣一百一十元上下。

①還有一句話是：「寧願在家裡養狼，也不要跟比薩人當鄰居。」

Ch. 5

大衛像：
米開朗基羅與達文西的第一次心結

哲青

你知道達文西曾在筆記本上繪製過米開朗基羅的《大衛》①像嗎？拜現代科技發達之賜，我們若用 X 光掃描達文西的筆記本，可看見當時達文西的手稿曾有過重重疊疊的修改。到底是什麼讓達文西這麼焦慮？他是討厭《大衛》這件作品？抑或是……嫉妒米開朗基羅的天才？

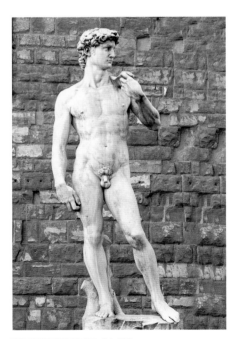

這是米開朗基羅的《大衛》

右圖是一件《大衛》的素描，就不同的觀點來看，可說是左圖米開朗基羅版《大衛》的忠實複製。作品中，年輕男子的身體微微地向前傾，重心放在右腳，右手下垂，手掌弓起，像是積蘊了某種情緒許久，馬上就要走出來做些什麼事似的。

比較不一樣的是左手的動作。大衛的左手置於胸前，看起來有點漫不經心，好像維多利亞時期的士紳般，平撫著胸口，向人致意。這一件大衛不是大理石的複製品，也不是青銅鑄模，它是達文西筆記本裡的鋼筆速寫，收藏於英國溫莎的皇室圖書館！

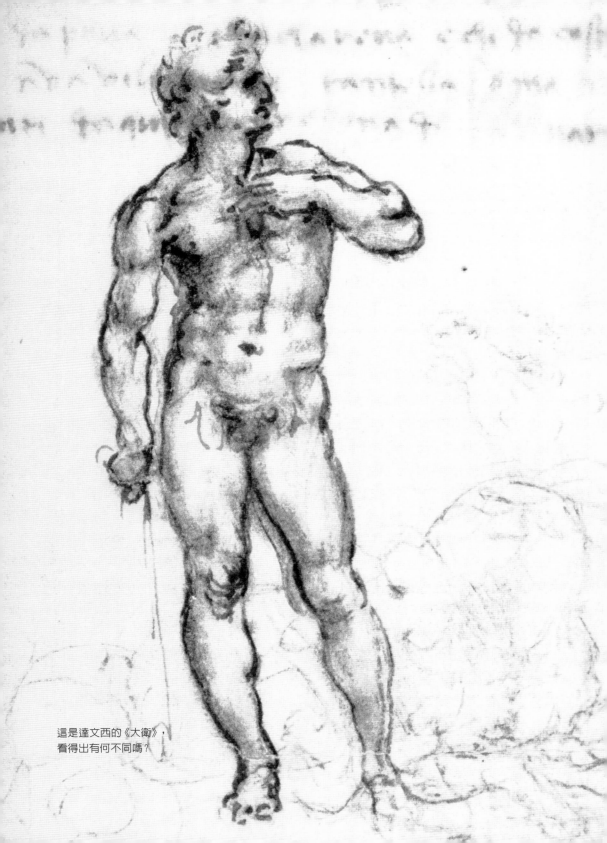

這是達文西的《大衛》，
看得出有何不同嗎？

當我第一次看見這件速寫時，一直在揣摩達文西的心情，當西元一五○四年《大衛》第一次現身於世人面前時，想必讓達文西對米開朗基羅的作品烙下深刻的印象。

從《茱蒂絲》到《大衛》：佛羅倫斯的轉念，米開朗基羅的第一步

溫莎皇家圖書館裡的《大衛》，是達文西對米開朗基羅作品第一時間的直覺反應。達文西以快速但又精確的筆觸，悉心地描繪大衛的肌肉，潛心鑽研過人體解剖的達文西，利用陰影加強了每一寸肌肉在空間中所延伸的向度與力量，達文西的《大衛》速寫清晰地捕捉到隱藏在肉體下強大的精神能量。不過，如果稍加比對米開朗基羅與達文西版本，還是會發現其中微妙的差異。

我常拿達文西的《維特魯威人》、大衛像速寫與米開朗基羅的《大衛》來做比較。

文藝復興時期的偉大成就之一，就是改變了我們對待肉體的態度。達文西的《維特魯威人》清晰地

以數學原則來呈現柏拉圖式的理想美：胸、下腹與生殖器之間的距離及四肢與空間的關係，皆維持著精確的幾何比例。

米開朗基羅的《大衛》即使在比例上有所爭議，但仍完美得像是藝術解剖課的範本教材。達文西與米開朗基羅的人體創作，向來都以最坦然直接的方式展示性器官，從來都不隱晦肉體與性之間的關連。

尤其是達文西，我們從散落在世界各國的手稿中就能發現，他對人體外在與內在形式都有強烈的興趣，從孕婦子宮中胎兒的位置，到男女性愛時性器官的相對位置，達文西向我們揭露了藝術與科學的真實。

但是達文西的大衛素描卻有奇怪的轉變。與往常不同，達文西用墨汁重重地塗抹大衛的鼠蹊部位，像是中世紀教會用無花果葉羞恥地將性器官遮掩起來。米開朗基羅的大衛，這位隻身挑戰巨人歌利亞的英勇少年，在達文西的手中被閹割了。

要說明達文西與《大衛》的轉變，就必須透過另一件雕像的故事來解釋。

還記得之前提過的多那太羅作

品《茱蒂絲》嗎？這座目光凌厲、高舉彎刀砍下敵軍將領首級的女豪傑雕像，在西元一五○四年被共和國政府設置在市中心的領主廣場上，就在維奇奧宮的大門左側。

　　《茱蒂絲》原本在麥迪奇家族花園裡，卻被移到維奇奧宮前。若我們仔細端詳《茱蒂絲》的臉龐，會發現她無情而迷濛的眼神，正陶醉在這刀光血影的殺戮之中。原本這件作品寓意著柔弱戰勝剛強，謙遜擊敗驕傲。共和國新政府的發言人梅瑟・法蘭契斯卡的第一次施政報告，就站在暴怒的群眾與這座血腥味十足的青銅像之間發表。我想他心中必定是五味雜陳，畢竟每個文藝復興人都明白這件藝術品所傳達的訊息。在麥迪奇家族垮台之後，《茱蒂絲》有了新解：「推翻暴政，有時候是需要暴力的。」

　　在馬基維利的《佛羅倫斯史》中就記錄了這歷史性的一刻。西元一五○四年的一月二十五日，新政府發言人全身顫抖地面對佛羅倫斯市民時是這樣說的：「現在將《茱蒂絲》放在市政廳前，既不合情，也不合理，甚至可說不合時宜。佛羅倫斯現在需要的，是可以讓我們挺胸抬頭的驕傲；佛羅倫斯現在需要的，是代表我們源源不絕的創造力及生命力的作品；佛羅倫斯現在需要的，是代表善良與奮戰不懈的象徵，我們不需要一個代表死亡與邪淫的圖騰……佛羅倫斯已經失去了比薩，共和國的威信不斷受到外邦的挑戰，我們要向外邦證明我們是座偉大的城市……現在，聽說米開朗基羅的《大衛》已經完成了，佛羅倫斯的市民們！現在我們有機會用一個年輕奮鬥的生命，來取代

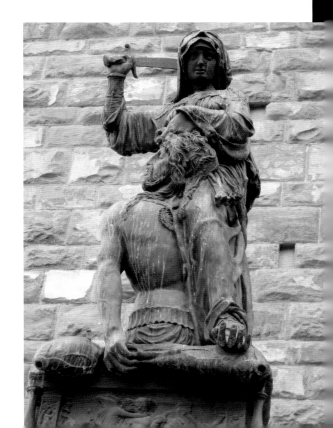

茱蒂絲（Judith and Holofernes）

看起來像是巫婆的茱蒂絲，現在佛羅倫斯需要的，不是死亡的黑魔法，而是可以帶來新生的恩典…… 我們需要《大衛》，我們需要米開朗基羅……」

這番演說，立刻引起佛羅倫斯市民的熱情回應。民眾衝到米開朗基羅位於大教堂旁的工作坊，夜以繼日地喊著：「我們要大衛！我們要米開朗基羅！」當代任何一位藝術家若受到這樣的熱情包圍，一定會虛榮得飛起來。

經典的《大衛》，本來是無人想承接的爛攤子……

三年前，當米開朗基羅決定接下《大衛》這件案子時，市井之間的流言蜚語早就傳開了。早在米開朗基羅出生前六十三年，也就是西元一四一二年，佛羅倫斯政府與雕刻大師多那太羅之間就簽定了合約，要為新建的聖母百花大教堂製作新尺寸的大衛，必須比多那太羅在四年前完成的青銅像《大衛》更巨大，也更驚世駭俗。多那太羅收了訂金，訂好了大理石，也畫好了草圖，但是不知道為

什麼，這個案子卻無疾而終，也許是多那太羅工作滿檔，案子應接不暇。

直到西元一四六四年，也就是多那太羅簽定合約後五十二年，多那太羅的學生奧古斯提諾‧杜奇歐才重新接下這件案子。其實，多那太羅早已去鄉多年，在外地流浪已久。無論如何，讓一位七十八歲的老人爬鷹架製作如《大衛》這樣的大型雕刻也實在太勉強了。不過，為佛羅倫斯共和國完作這座巨型雕像一直是多那太羅的夢想，根據原始合約規定，多那太羅要用四塊大理石分別雕刻，再加以組合。這種源自於古羅馬的作法，在當時的文獻雖沒有明確的文字紀錄，卻相當常見。但不知為何，最後居然是變成用一整塊巨大的卡拉拉大理石雕塑完成的巨型作品。

天才藝術家心中的完美之石：卡拉拉大理石

談到雕刻藝術，就不能不提大理石。大理石文化源自於古希臘，我們從羅浮宮所蒐藏的維納斯、勝利女神像就能一窺端倪。不管是基克拉澤斯群島、納克索斯島、帕羅斯島與薩

索斯島，都出產質地潔白無瑕的大理石。比如以雅典的國家考古博物館裡的《勝利者》來說，此作品使用帶有脫脂牛奶色的薩索斯島大理石，它純白的色澤為雕像及建築添色不少。

不過純白絕非一切，薩索斯島的大理石就太過堅硬，雖然擁有令人驚歎的純白，卻無法進行細部雕刻。

卡拉拉大理石的熟成（Senescentis）

作為礦物，大理石並沒有什麼特別了不起之處，地球上每個角落幾乎都有出產。大理石主要的化學成份是碳酸鈣（CaCO3），兩億多年前，由海底的蜉游生物和貝類死亡後的殘骸沉積在大海深處，歷經千萬年地質運動的擠壓、加熱，變質成另外一種閃閃發亮、性質完全不同的石頭。

大理石（Marble）源自於希臘文「μρμαρον」（mármaron），意為「閃亮的石頭」，這種變質石灰岩因為參雜著石英而變得堅硬易碎，單一純粹的白色大理石又缺乏石英所賦予的透明光澤，也比較柔軟脆弱。對於有經驗的建築師與雕刻家而言，從礦場新開採出來的「新鮮」大理石，裡頭所含的雲母、水晶仍閃耀著新生的光輝，質地也比較扎實有彈性。如果這個時候著手處理，會發現它像野馬一樣難以馴服，即使「勉強」將它雕塑，這塊大理石也會散發出過於斧鑿做作的痕跡。但是，將其放些日子後，大理原石裡頭的水分少了，光澤變得溫暖，質地也明顯地更柔韌，更能夠承受工匠的鎚擊鑿穿，不會輕易地崩裂破碎。

這個被稱之為「熟成」的過程，是每一塊大理石邁向完美的必經之路。「熟成」所需要的時間因「石」而異，少則數月，多則數年。古羅馬人用「秋夜的月光」來形容卡拉拉大理石「熟成」之後所散發的潤澤，這是它無可比擬的魔幻魅力。在米開朗基羅雕塑《大衛》之前，那塊大理原石已經在歷史的角落靜靜等待了三十五年。

帕羅斯島出產的大理石脆弱易碎，即使能承受精雕細琢，卻也容易風化。

我總覺愛琴海所出產的大理石，雖然在視覺上能留下深刻的印象，但隨即就讓人覺得死氣沉沉，僵硬無比。義大利托斯卡尼北部所出產的卡拉拉大理石，不管在強度、韌度與潔淨度上都大勝其他產地，靠的是其溫暖潤澤的光采，即使是小小的斑駁瑕疵都有加分，雕刻家更是透過精巧的手藝，讓卡拉拉大理石綻放出動人的肌理與生命氣息。

將禁錮的生命，
從石頭中全然解放之作！

奧古斯提諾接下《大衛》的雕刻工作，第一要務就是重新找尋大理石。只可惜奧古斯提諾不是米開朗基羅，對石頭並不具慧眼，他在卡拉拉大理石盆地中心的古羅馬採石場挑了一塊「九個手臂長，但有點薄」的巨石，而且還不太乾淨。以米開朗基羅的標準，這塊原石「像鬼一樣，沒有血色，只能拿去做墓碑」。

總之，這塊卡拉拉的巨石花了半年的時間，好不容易才從採石場運到佛羅倫斯，途中不僅使用了平底船與牛車，還在風雪泥濘之際歷經幾番拖行，搬運的過程還不小心摔了下來，這導致後來《大衛》腿部出現如髮絲般的裂隙。前來評估接案的藝術家大為苦惱，也許是因為這樣，沒有藝術家願意接下這個爛攤子。

西元一四六六年十二月上旬，這塊巨石終於運到了佛羅倫斯，可是才過幾天，也就是十二月十三日，多那太羅便以八十歲的高齡與世長辭，這使得《大衛》的雕刻案又被迫腰斬（這點再次證明奧古斯提諾沒有能力完成這件作品）。又過了三十五年，米開朗基羅才在親友的慫恿（或是鼓勵）之下，簽了《大衛》的雕刻合約，米開朗基羅還在合約中特別指出：「這塊石頭切割得很糟，好像外行人做的一樣，任何一位雕刻家都沒辦法勝任。」

這是牢騷，也是對佛羅倫斯市民發出的豪語。歷經法國軍隊入侵、薩佛納羅拉的宗教狂熱、八方環伺的傭兵軍閥，居心叵測的羅馬教廷與佛羅倫斯城內各懷鬼胎的古老貴族們，重生的共和國賦予市民更寬容、更民主的參政權。在這個急欲重新定位自

我的佛羅倫斯，藝術，變成公關宣傳與提升共識的關鍵媒介，米開朗基羅在羅馬完成《聖殤》後回到佛羅倫斯，我想，一方面也是出於愛國心的驅策吧！

米開朗基羅著手進行《大衛》時，耳語又在共和國的街頭流竄，根據瓦薩里的記載：「終生執政官索德里尼常說要把這個案子交給達文西，還不是因為米開朗基羅和教皇的關係好，所以才接下《大衛》這件案子。」這樣的謠言，一定讓敏感易怒的米開朗基羅忿忿不平。

其實索德里尼是在米開朗基羅簽下合約一年後，才成為終生執政官，對米開朗基羅的接案並不具任何影響，不過這也足以讓米開朗基羅對達文西這位前輩心生芥蒂。全佛羅倫斯也屏息以待，用幸災樂禍的心情看這位年輕的雕刻家，如何處理這塊已被許多人「糟蹋」過的大理石。

米開朗基羅究竟如何處理這塊大理石，是藝術史上的未解之謎。他在大教堂的工作坊內，用重重的布幕與高大的木製屏風，將卡拉拉大理石與人群隔離，「沒有人知曉這一切是怎麼發生的」，米開朗基羅所拿到的

《大衛》原本應該放在聖母百花大教堂的座臺上，（如圖中位置），但是卻在各種考量之下，移到了廣場上。（此為合成圖）

原石又高又薄，下方還有裂痕。我們在學院美術館看到的成品，是雕刻家突破先天限制所完成的作品。

為了擺脫這塊平板單調的原石局限，米開朗基羅試著將《大衛》的頭部、身體、大腿以不同的方向旋轉，並微微地向前傾，偏離古典形式的靜態平衡，這使得《大衛》得到某種出乎意料的張力，像是一位活力充

沛的年輕運動家，彷彿他已經瞄準一個看不見的目標，正凝聚所有能量，隨時準備奮力一搏。

《大衛》的姿態，一方面仍保有些許古典風格的均衡美感，雖然少了多那太羅的細緻與維洛及歐的優雅，但更多的是強健肉體與昂揚精神的理想融合，意志堅定中流露出源源不絕的生命能量。

天才雕刻家從這塊前途黯淡的大理石中，將大衛釋放出來，這絕對是空前的雄心之作，也是羅馬帝國崩壞之後，第一座真正的大理石巨像（Colossus）。這塊卡拉拉原石歷經了兩個世代的飄搖，在雨雪風霜中逐漸「熟成」，其中還被幾位才華平庸的雕刻家瞎搞過。在米開朗基羅之前，從來沒有人看好它，但是這一切都不重要了，因為佛羅倫斯的市民已經準備好要迎接城市的新象徵。但是問題來了，這座高五・五公尺，重達五噸的大理石巨像，到底要放在什麼地方？這是個難題。

根據原先的計畫，米開朗基羅的《大衛》是要放在聖母百花大教堂高處的座臺上，居高臨下，俯瞰這座美麗的城市。不過根據米開朗基羅的

設計，《大衛》目光是直視前方，而不是向下，還有他對表情的揣摩、微微暴起的血管，以及因興奮而弓起的手指肌肉……所有細節都在告訴我們，米開朗基羅並不想要《大衛》被放在這有如神龕一般的地方，米開朗基羅想要大家從四方八面都能看見《大衛》，不希望他被束之高閣。

西元一五〇四年一月，也就是共和國新政府發言人對市民喊話不久以後，大議會緊急召開臨時會議，成立特別小組，共同研究這座龐然巨像到底該放在哪裡。

就在一個寒冷的冬夜，達文西來到了羊毛工會的會議室，先到的委員默默地抬起頭來，然後又低頭繼續在火爐旁搓著手取暖。

這個特別小組的委員們可說是文藝復興時代的「Dream Team」。達文西看到他的老朋友們，曾經一起在維洛及歐門下的同門師兄波提切利，菲利波・利比、「偉大的羅倫佐」最信任的天才建築師桑嘉羅。還有文藝復興時期最出色的陶藝家安德瑞亞・羅比亞，以及拉斐爾的老師佩魯奇諾……這樣一群來自佛羅倫斯的藝術菁英，共同前來商議《大衛》的

安置議題。

宰制《大衛》要放在何方的重量級人物們

　　其中一位委員的身分十分引人注目：羅倫佐‧佛帕雅，他是十五世紀最出色的鐘錶匠。或許很多人會有疑問，鐘錶匠和藝術有關嗎？

　　在此必須跳脫我們對文藝復興的傳統印象，了解到神秘學與黑魔法，同樣也宰制著佛羅倫斯人的思想。佛帕雅曾經受僱於偉大的羅倫佐，設計一座精巧奇特的天文鐘，這座天文鐘的目的不在顯示正確的分秒時間，而在標示各星球的相對位置——太陽、月亮、水星、金星、火星、木星、土星與流浪的彗星，而且就放置於維奇奧宮的百花議事廳之中。

　　即使是開明的共和國政府，每當遇到選舉、出兵、徵稅、政令宣達這樣的國家大事，也要像古希臘君主到德爾菲神廟請示神諭一樣，事事請教占星學家，卜算吉凶，選個黃道吉日再做事。這種謬誤與偏見，源自於一位名為菲西諾的人文學者，他與米蘭多拉一樣，對文藝復興的新柏拉圖主義有深入的鑽研，但對後世影響最深的，是菲西諾在神秘學方面的研究。

　　我們今天所看見的占星術、塔羅牌、神秘組織光明會、共濟會、玫瑰十字會等，主體思想都是來自於名為《赫密斯神學》的古埃及手稿，原著的來歷可謂眾說紛紜，不過菲西諾以一己之力將不同流派的見解融會貫通，就像是東漢的鄭玄，集古文、今文經學大成於一身，菲西諾可說是集赫密斯神學為一家的神秘學大師。

　　佛帕雅引用菲西諾的說法，認為當年《茱蒂絲》從麥迪奇家族花園移來領主廣場時，死了太多人，雕像也沒有經過魔法的淨化，更何況安座時選了個黑道凶日，種種疏失造成了日後共和國數年的不幸。「現在，移開的時候到了！」另一座能量更強大的象徵在安座之後，就能挽救佛羅倫斯悲慘的命運。

對女性的偏見，讓《茱蒂絲》非移走不可

　　除了占星學的意義之外，其實

還有更深沉隱晦的原因，來自於《茱蒂絲》的性別。遠自古希臘時代，社會一般都把女性視為「不完整的人」，她們被認定不具有思辨邏輯的能力，實際上也沒有參與公共事務的權利，在婚姻自主與財產繼承的假面之下，隱藏著對女性極度的歧視。

西元一四八七年，在萊茵河畔的施派爾出版的《女巫之鎚》中更加深了對女性的偏見與迫害。書中宣稱「巫術來自肉體的欲望，這在女人身上是永難滿足的。魔鬼知道女人喜愛肉體樂趣，於是以性的愉悅誘使她們效忠」。透過錯誤偏激的言論，在宗教改革的羽翼下，擴大為橫跨三世紀的獵巫運動：敢說敢做的獨立女性、精神官能症的患者，甚至相貌稍微醜一點的女性，都可能被視為女巫，送進宗教裁判所之中，經過嚴刑拷打，最後再上火刑架燒死。

西元一四八〇年到一七五〇年之間，這場精神失常的獵巫運動總共犧牲了十萬人，而且絕大部分是女性。佛羅倫斯共和國發言人在領主廣場上的演說，就明白指出《茱蒂絲》女巫的形象：沒有表現出端莊女性應有的舉止，以性誘惑犯罪、陶醉於不道德的行為之中，最後致人於死。這不是女巫是什麼呢？

在這次公開演講後的四個世紀，從卡拉瓦喬到克林姆，《茱蒂絲》一直被視為性誘惑的致命象徵。

達文西筆記裡透露的不耐……

不過在特別委員會中，也有人持反對意見，波提切利就是其中一位。這位以《春》《維納斯的誕生》著名的畫家，這一年將近六十歲，他的人生歷經了偉大的羅倫佐的統治，也曾經沉迷在薩佛納羅拉末世毀滅的恐怖預言之中，領主廣場的虛榮之火，讓波提切利親手燒毀了許多自己的精采畫作，就某方面來說，他也是獵巫的受害者。因此，波提切利堅持反對《茱蒂絲》換位置，也反對為《茱蒂絲》扣上女巫的帽子，他說：「我們應該維持合約上的規定，就讓《大衛》放在他應該放的地方。」

達文西就是在特別委員會第一次的會議中，在筆記本上留下《大衛》的速寫。先前全體委員們已曾分批前往米開朗基羅的工作坊參觀過了，達文西是憑著印象與想像畫出這

個年輕的戰士。不過在達文西的版本中，大衛的眼神略顯呆滯、肢體僵硬，體態也比較笨重，缺乏米開朗基羅作品中源源不絕的活力。

　　長達一個半月的審查會議，談論的都是米開朗基羅不可思議的天才，以及他了不起的《大衛》，達文西的筆記本隱隱透出了不耐與厭煩，《大衛》的形象從英雄變成單純的肌肉男，最後化成街頭惡霸，暈染的墨汁也把大衛的性器官層層塗銷。

　　這究竟是出於有心，還是無意？我們不得而知。《大衛》到底該置放何方？在多方攻防之後，藝術家們分裂成兩派：一派以波提切利為首的，想把《大衛》供在大教堂的座臺，另一邊以桑嘉羅為中心，認為

《大衛》應該是「屬於民眾的」，主張用《大衛》取代多那太羅的《茱蒂絲》，或是陳列在傭兵涼廊，成為佛羅倫斯的吉祥物。終於，輪到達文西發言了。

達文西和米開朗基羅之間初次的不解之結⋯⋯

　　根據文獻記載，達文西對特別審查會的委員們說：「應該把《大衛》放在維奇奧宮前的傭兵涼廊上，只不過要給他一片體面且合乎禮儀的遮蔽。」達文西認為：「因為大衛就站在國家的大門、城市的客廳之中，要讓國外的使節、往來的行旅不會覺得尷尬。」

　　事後米開朗基羅聽到達文西的說法時，我們可以想像他的憤怒與不滿。對於藝術家來說，裸體，不僅是藝術題材，也是崇高的藝術形式。米開朗基羅終其一生，都在面對群眾與裸體之間的鴻溝。

　　米開朗基羅讓作品剝去衣物，讓我們看到聖俗之間其實沒有差別。不過，赤裸裸地將性器官公諸於世一事，讓藝術的保守派難以容忍。最明

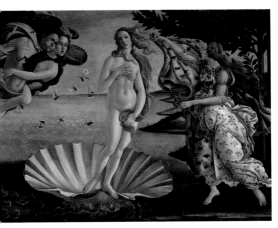

維納斯的誕生（The Birth of Venus）

顯的例子，就是一五六一年，羅馬教皇庇護四世下令，由畫家伏泰拉把米開朗基羅《最後審判》中儡人的肉體畫上遮羞布，後世給伏泰拉取了一個頗為難堪的綽號「束褲畫家」（Il Braghettone），永遠遭世人取笑。

不過同樣身為藝術家的達文西，為什麼會有這樣的想法？真令後世的藝術史家百思不得其解。達文西的《維特魯威人》不也赤裸裸地將性器官露了出來嗎？根據收錄在佛羅倫斯國立中央圖書館的會議紀錄，達文西的發言到此為止。從之後的安置作業看來，達文西的建議並未被大會採納，但卻埋下了兩人互為瑜亮的陰影，就像他們的前輩吉伯提與布魯內列斯基一樣，米開朗基羅與達文西成為終生對手，其中當然也有兩人擁護者不同的說詞。孔迪維為老師所寫的傳記中提到「加上遮羞布的建議，是心存惡意的侮辱」。

經過漫長的議程，三十五人小組決定把大衛安置在領主廣場上，讓每個佛羅倫斯市民都能近距離接觸到「共和國的驕傲」。西元一五〇四年五月十四日，米開朗基羅的《大衛》緩緩離開聖母百花大教堂工作坊，從工作坊到維奇奧宮前，總共花了四天的時間，移動八百公尺的距離。

為了讓巨大的石像順利離開工作坊，搬運工班特別打掉大教堂工作坊的大門，沿途還有擁護麥迪奇家族的狂熱份子，用石塊及熱油攻擊象徵共和國新政府的《大衛》，頻率高到必須安排全副武裝的士兵負責戒護。

我總是想像當年《大衛》移動的盛況，除了瘋狂暴民之外，也有殷切的市民沿途下跪膜拜，撒聖水與花瓣淨化這座城市的新象徵，許多當年目睹盛典的人用文字記錄了他們的感動，對於佛羅倫斯市民而言，這是他們第一次近距離面對《大衛》所經歷的神秘體驗，與每年聖母出巡所給予信眾的感受，並無二致。

當《大衛》終於抵達領主廣場，三十五人特別審查會依據議程，將多那太羅的《茱蒂絲》向左移十五公尺，將她原來尊貴的寶座讓給了米開朗基羅。

米開朗基羅這位年輕雕刻家，再一次向世人證明他的才華與天分。在這場藝術的戰爭中，他獲得佛羅倫斯的肯定，《大衛》取代了《茱蒂絲》，岸然矗立在維奇奧宮的門口。

達文西啊達文西，你到底在想什麼？

我常想，每天都要從《大衛》的底下經過的達文西，心中是否五味雜陳？說要為《大衛》加上遮羞布的他，內心又在想什麼？儘管達文西在推薦信中不斷地自詡為「出色的軍事工程師」，但是我總認為藝術領域才是他的強項。如今，一位二十八歲年輕小伙子的作品，就放在城市最引人矚目的位置，我真想聽聽達文西怎麼說？

從西元一五○四年五月十八日一直到西元一八七三年七月三十日，《大衛》一直挺拔地站在廣場上，守護城市光榮的歷史，也沉默地看盡無常的世事。許多藝術史的書籍畫冊，早已從不同的美學觀點，像是外科手術般地解構、透析過這座雕像。而對我來說，看《大衛》時，最好可以完全放下上述所有驚濤駭浪的歷史糾葛，與風花雪月的美學釋義。只要單純地坐在傭兵涼廊旁的長椅，以《大衛》的觀點，靜靜地看人來人往；或是多走幾步路，到學院美術館欣賞米開朗基羅的鬼斧神工，更重要的是，

去感受五百年流金歲月，在《大衛》身上所刻畫的滄桑。

① 大衛像：米開朗基羅所雕刻的大衛是準備迎戰的臉，縱使雙方看來實力懸殊，也毫無畏懼之意。《大衛》有許多人雕刻過，但米開朗基羅卻用此道出愛國之心，鼓舞佛羅倫斯的人民，遇強敵來犯時不要害怕，應如大衛一樣，鼓起保衛祖國的勇氣。

Ch. 6

濕壁畫：連達文西也難以駕馭的奇技

哲青

西方有俗諺「Stare Fresco」，意思是指「像濕壁畫一樣的」，比喻事情麻煩和困難重重，由此大概可窺濕壁畫之難。許多藝術家精通蛋彩畫或油畫，唯獨對濕壁畫的拱頂及高牆，卻顯得無助。在困難如山的濕壁畫面前，蛋彩或油畫簡直如小菜一碟……

米開朗基羅鮮少自稱畫家，為什麼？

若回顧米開朗基羅的藝術生涯，你會發現，他的繪畫作品不算太多，這主要與他專注於雕刻藝術有密切的關係。打從米開朗基羅離開吉蘭達約的工坊後，他就不太有機會接觸繪畫。一直到規格奇特的《聖家族》之前，米開朗基羅實際上只完成一幅畫《聖安東尼的試煉》，其他繪畫則大部分沒有完成。英國倫敦的國家藝廊就收藏了兩幅這樣的作品。

如果你有機會走訪倫敦的國家藝廊，就能了解原因。當年我在倫敦留學時，因工作實習之故，有一段不算短的時間，就一直待在國家藝廊的 Room 8（以西元一五○○年

聖家族（Doni Tondo）

至一五六○年佛羅倫斯與羅馬繪畫為主的展室）。那幾個月，天天與米開朗基羅的作品面對面，讓我發現了一幅奇特的作品：《耶穌下葬》。

這幅畫中許多有趣的細節值得注意，首先是奇怪的顏色，文藝復興時代的藝術家用色都很一致，每種顏色也都有固定的象徵與意義，不過《耶穌下葬》中的橘紅與墨綠、莫名其妙的黑色與紫色，再加上右下角那一大片空白，實在相當搶眼，無厘頭的用色往往讓觀眾驚嚇得不知所措。

其次是造型。此畫作的人物肢體表現的方式，很像米開朗基羅後來在《最後審判》中刻意拉長身體的技巧，沒有上色的留白之處，讓畫中人物好像飄浮在無重力的虛空之中。從風格中解讀，很多人甚至認為，這不是米開朗基羅的作品。種種奇異而矛盾的觀點，使我每天都要花上六小時左右揣想米開朗基羅心中的謎團，這實在讓人很難不去猜想：「米開朗基羅為什麼不完成這幅畫？」

藝術接案者的苦衷

最具有說服力的說法，是米開朗基羅自願放棄這幾件作品。經過嚴謹的調查考證後，藝術史家斷定《耶穌下葬》繪於西元一五○○年到西元一五○一年之間。當時米開朗基羅正在羅馬為聖阿戈斯提諾教堂製作祭壇的繪畫鑲板，《耶穌下葬》極可能是組圖聯作中的其中一件。

文藝復興時期的業主與藝術家的關係，是透過契約來彼此約束。藝術家先要與業主充分溝通所有的細節，從多少酬庸？如何支付？工期多長？原料成本由誰負擔？委託案內容形式如何？一切都需要以白紙黑字寫在契約中，違約的一方必須支付昂貴的代價。

米開朗基羅接案之初，應該曾向業主要求顏料的品質與數量，而《耶穌下葬》那些弔詭的色彩，其實是次等顏料變質所致，例如圖畫中面對耶穌的女士，長袍是暗濁的墨綠，那其實是鈷藍劣化所造成的，而聖約翰胸前那片骯髒的黑色污漬，是紅色的氧化錳與氧化鐵因為時間久遠質變而成。而圖中的一大片空白，按照宗

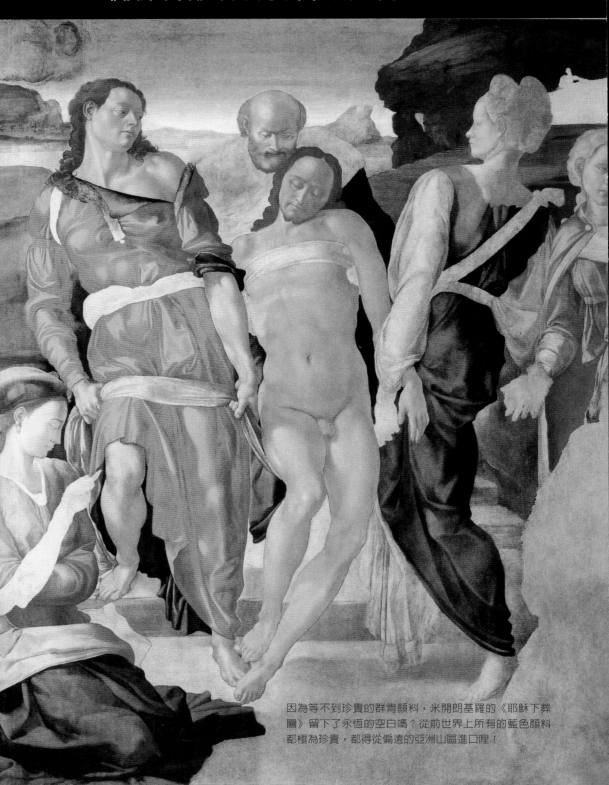

因為等不到珍貴的群青顏料，米開朗基羅的《耶穌下葬圖》留下了永恆的空白嗎？從前世界上所有的藍色顏料都極為珍貴，都得從偏遠的亞洲山區進口哩！

教畫的傳統，應該是因喪子而悲傷的聖母瑪利亞的藍袍。按照規定，瑪利亞的藍袍只能用最高級的青金石所製作出的「群青」①來作畫。我想，「群青」的另一層意涵是它的色澤，藍得像天空一樣深邃，也像大海一樣遼闊，最能表現瑪利亞無限寬廣的愛。

如此尊貴的顏色，索價當然也不便宜，一百弗羅林金幣（約新台幣五十九萬元），只能買一磅的群青。大部分畫家只能用藍銅礦所製作的「石青」來畫藍色，歐洲人喜歡用「石青」來形容地中海，像是法國南部美麗的「蔚藍海岸」（Côte d'Azur）。這種顏色有大海的味道，畫家也喜歡它深厚的質感，只可惜與群青相比，仍欠缺了那份尊貴與神秘。

不過，也因為石青（見下圖，使用時需混合油）價格比較合理，一般畫家都用石青來取代群青。當然，也要承擔它質變的風險。

《耶穌下葬》就是代表性的案例，原本帶有地中海色彩的石青，褪色為海底搖曳的濃綠。

設想一位事事追求完美的藝術家，想到自己的作品可能引領風騷、流傳百世，你作畫時，會使用褪色的顏料嗎？米開朗基羅不會願意妥協。所以，在西元一五〇一年，當父親告訴他新共和政府決定重啟大衛像的雕刻工作。米開朗基羅毅然決然地放下在羅馬的工作，返回佛羅倫斯，接下《大衛》的雕刻案。

西元一五〇四年，索德里尼和他的新政府議會仍費盡心思，積極努力地想提升佛羅倫斯的城市價值與市民精神，再次向世界展示，無論在物質與精神上，佛羅倫斯仍是強大富裕的共和政府。

歷經了麥迪奇家族的僭主統治、法王查理八世的入侵、薩佛納羅拉失心瘋的宗教煽動、再加上托斯卡尼諸多附屬城邦的叛離，一連串的內憂外患，讓佛羅倫斯新成立的共和國政府疲於奔命，心力交瘁。

此時此刻的共和國，需要可以振奮人心的愛國方案。之前米開朗基羅的《大衛》成功樹立了這種模式的

典範，為市民注入一股元氣。這一次，索德里尼再次把目光投向繪畫，這樣的消息傳出之後，讓義大利半島的藝術家個個摩拳擦掌，焦慮而熱切地期待著。

每個人都知道，這可是風雨名山的千秋大業，完成了這件案子，自己的名字就能流傳千古。

街坊許多藝術史的書籍，都習慣把索德里尼描寫成一位膚淺又囉嗦的政治暴發戶。這樣的形象主要來自於瓦薩里的敘述（或是虛構）。

有一則廣為流傳的故事說，當《大衛》被安置在維奇奧宮的大門時，索德里尼每天都前往工地現場關心，有一天，這位佛羅倫斯的終生執政官遇到了年輕雕刻家米開朗基羅，端出了身為政府官員的文化架子，忍不住向他抱怨：

「你雕刻的《大衛》真是不錯，不過，你有沒有覺得，鼻子大了點？如果能修飾一下那就完美了！」

「是嗎？」

米開朗基羅聽到執政官的要求，偷偷在手中抓一把石灰，然後爬上工作台，假裝奮力敲擊。

當大理石灰紛紛落下後，索德里尼對米開朗基羅微笑說：「就是這樣，好多了！你又賦予了這塊石頭生命。」面對揚長而去的執政官，米開朗基羅沉默不語。

當然，米開朗基羅並沒有做任何修改。而且這個故事的可信度還有待商榷，畢竟米開朗基羅對笨蛋（尤其是受過高等教育的笨蛋）從來不假辭色。況且，索德里尼也不是藝術的大外行，應該不至於會如此。

不過索德里尼的運氣一向不是太好，亞諾河改道計畫就是慘痛的前車之鑑，假使他的計畫工作都沒有被打斷，也許索德里尼也可以像「偉大的羅倫佐」一樣，名列文藝復興時代的偉大贊助者。

難以駕馭的濕壁畫

不過在說明《最後晚餐》的大膽創新之前，我們一定要先了解濕壁畫的作畫技巧，唯有了解製作的複雜艱辛，才能領會藝術品的偉大。

西方有句俗諺「Stare Fresco」，意思是指「像濕壁畫一樣的」，比喻事情麻煩、困難重重，由此大概可窺濕壁畫之難。有許多藝術家精通蛋彩

畫或油畫，唯獨對濕壁畫的拱頂及高牆，顯得失能而無助。傳記作家瓦薩里就在書中提到：「濕壁畫是所有繪畫技法中最具英雄氣質、最有男子氣概，最果斷明確，也最恆常持久的一種。」沒有機會主義的偶然，也沒有

濕壁畫（Fresco）

濕壁畫原文為Fresco，原來的意思是「未乾的」，顧名思義就是在將乾未乾的灰泥上畫畫。當然，完整的濕壁畫製作過程，涉及一系列小學課本都有教過的化學變化，大致上的步驟是這樣：首先，畫家用生石灰與沙，調製出適合作畫的石灰砂漿或熟石膏，再加水調合成氫氧化鈣，也就是被稱為「因托納可」（Intonaco）的濕灰泥。然後在這層被稱為「阿里其奧」（arriccio）、已經乾透的石灰泥牆壁，塗上一層厚度一公分左右的濕灰泥，畫家就是要在平整光滑的「因托納可」上快速地作畫，太濕的話，顏料會暈開，太乾的話，顏色滲不進去，日後容易掉色或剝落。

畫家在濕壁上作畫時，只要用水調和顏料就可以了，蛋彩與油畫所需要的膠著劑（蛋、油、植物性膠、甚至是動物的血與人的耳垢），在這裡全都派不上用場。因為當「因托納可」乾燥後，顏料會和石灰牆合而為一，牢牢地固定在牆面上。

不過，濕壁畫聽起來很容易，實際上操作卻很困難，一個閃神，好幾天的心血就前功盡棄。最主要是「因托納可」保濕期間相當有限，大約只有十二到二十四小時左右，而且還與季節天氣有關。一旦上了色，就沒有修改的餘地，來不及作畫的部分，乾了就不再吸收顏料。

正因為在濕壁上作畫是一項與時間賽跑的工作，畫家每天只能塗抹一天能完作的面積，義大利文稱「喬納塔」（Giornata），其實是「una giornata di lavoro」的簡稱，指的是「一天的工作量」。

曖昧含糊的遊戲性質，相較於濕壁畫陽剛的表現風格，蛋彩變成了「嬌弱的客廳遊戲」。

人類在濕灰泥土上作畫的歷史可說是淵遠流長，我在希臘克里特島克諾索斯（Knossos）的宮殿裝飾，以及聖托里尼島的壁畫「番紅花採集者」上，就看見了西方濕壁畫的原始形態，後來在義大利南部的龐貝城遺址也欣賞到羅馬人精采的作品。到了十一、十二世紀的義大利半島中部，濕壁畫開始大量地被使用在教堂之中，我想原因有兩個，第一是手工業與金融業的發展，城市有錢了，開始把財富用在教會之中，一方面是自我誇誕的虛榮，另一方面是出於罪惡感，中世紀的人認為把錢「投資」在興建教堂、神學院、修道院，就可以得到赦免，取得天國的通行證。

濕壁畫會在義大利復興，第二個原因是地理條件，從佛羅倫斯到西耶納的山區到處都是濕壁畫製作的原料：富有硫酸鈣的石灰岩（濕壁灰泥的基底）、赤紅的赭石、被稱為「石綠」的孔雀石、富含黃色氧化鉛的「密陀僧」鋅礦石……高達十數種黏土礦物。每當我路經奇揚第、蒙塔奇諾、蒙特普奇亞諾這些美好的酒區時都在想像，這片豐饒的土地種出來的不只是辛辣芬芳的葡萄酒，還有不凡的文藝復興。

濕壁畫的起源與開山祖

不得不提，文藝復興時期使用的濕壁畫技法，大約是在十三世紀後半期，脫胎於卡瓦里尼與契馬布埃的工作室。這兩位年紀相當，長相在當時亦頗受批評的繪畫工藝家，將古羅馬與伊斯特拉坎人裝飾墓室的壁畫改良，帶到大家的面前榮耀上帝，同時也把濕壁畫的技巧傳授給許多學生，其中青出於藍的莫過於被瓦薩里評為偉大繪畫時代開山始祖的喬托。

傳說喬托本來只是個小牧童，有一天用木炭在大石頭上畫了一隻栩栩如生的小綿羊，讓其他母綿羊看到後對著石頭咩咩叫，拉也拉不走，路過的契馬布耶看見後，就勸喬托的父母親讓他學畫。

契馬布耶沒有看走眼，這位牧童後來成為文藝復興前期最偉大的畫家。我認為喬托最動人的一點，在於他能將「激情」與「眼淚」帶進藝

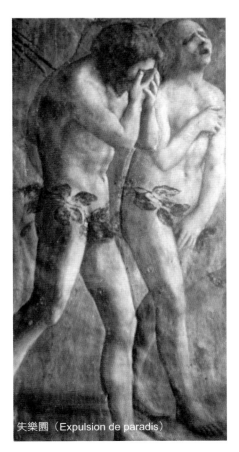

失樂園（Expulsion de paradis）

術，喬托爲帕多瓦的斯格洛維尼禮拜堂所繪製的《聖母瑪利亞的一生》與《耶穌的一生》就是最好的證明！喬托第一個告訴我們，在傳奇與神話中那些超凡入聖的人，其實和你我一樣，面對世間的悲歡離合，也同樣有歡喜悲傷。

也因爲喬托，濕壁畫有很長一段時間被認定爲最具敘事性與抒情性的繪畫形式。

在這兩張圖裡，你可以看到人文精神的大幅躍進。馬薩其奧在西元 1426 年繪製的《失樂園》中，亞當和夏娃在走出伊甸園時臉露羞愧，恐慌奔走。而米開朗基羅在西元 1508 年起畫的《創世紀》則完全不同，你可以看到《創世紀》的一邊是亞當夏娃被逐出伊甸園。天使驅趕人，人卻沒有羞愧，表情反而是解放，是自由。人類不再是上帝的寵物，人類不再由宗教控制，寧可從伊甸園出走，證明己身的存在價值。這就是米開朗基羅想主張的，也是文藝復興時期的主要思想。

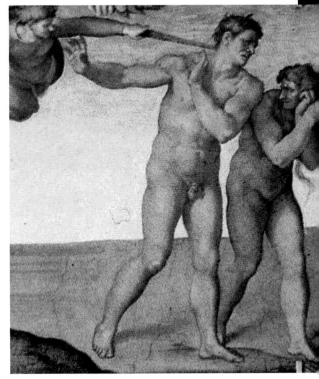

創世紀（Genesis）

濕壁畫的畫家在作畫時常把牆面或拱頂劃分成十數個、甚至數百個喬納塔，每個大概是一‧五平方公尺左右，不同日期完成的喬納塔，還會有色差，嚴重的必須全部砍掉重練。

最明顯的例子，就是馬薩其奧在佛羅倫斯布蘭奇卡禮拜堂所畫的《失樂園》，亞當與夏娃的顏色有明顯的不同，想必是當初畫得太倉促，沒時間打掉重畫，況且，馬薩其奧將亞當和夏娃兩人懊悔羞恥的形貌表現得淋漓盡致，任何在現場看畫的旅人都會被畫中的情緒所感染，而忘了馬薩其奧的疏忽。

濕壁畫的名家

許多畫家為了加快濕壁畫的作業，常常雙手並用，左右開弓。與米開朗基羅同時代的亞斯佩提尼就是以快手著名。亞斯佩提尼在西元一五〇七於路卡為聖弗雷迪亞諾聖殿，繪製十字禮拜堂的天棚濕壁畫時，就把所有的顏料瓶掛在腰間。聽說當時亞斯佩提尼作畫的現場因為太過精采，老是擠滿了看表演的人群！

不過，即使像亞斯佩提尼這樣的快手，也花了近兩年才完成十字禮拜堂的天花板；擁有眾多助手與學徒的吉蘭達約，也費了五年多的時間，才完成托爾維博尼禮拜堂的委託。米開朗基羅在畫《創世紀》時，在工作後半，幾乎是獨立作業，甚至只用了四年半就完成，不能不說是人類藝術史上的奇蹟。

《最後晚餐》的成與敗？

就在一年前的隆冬，也就是《大衛》尚未曝光的前一個月，在馬基維利的牽線之下，達文西與共和國政府簽訂了新的工作合約，在寬廣的市議會大廳的牆上作畫。

還記得十年前，四十三歲的達文西花了三年的時間，完成了巨幅畫作《最後晚餐》，這幅最後晚餐不同於以往，畫家嘗試捕捉耶穌與門徒在最後一次聚會的洶湧暗潮。

「最後晚餐」說的是耶穌和門徒最後一次共進晚餐的故事。事件發生在逾越節，猶太人最重要的節日，紀念他們掙脫在埃及當奴隸的日子。在那次歷史事件中，猶太人經歷了上帝的拯救，得到了自由。而傳統上描

述「最後晚餐」，著重的是耶穌要再次透過逾越節告訴門徒，上帝正準備開展另一次拯救事件，並記錄神聖的聖餐彌撒的誕生。

我很喜歡英國歷史學家卡萊爾所說的：「如果靈魂是某種脾胃，那麼，一起吃東西不就是精神的聖餐嗎？」遠從古希臘時期，畢達哥拉斯的門徒就相信，食物與禮儀能形塑人的性格，最後晚餐所傳達出的，就是這樣的訊息。無論是美國的感恩節火雞、傳統的耶誕夜晚餐、猶太文化傳統的逾越節晚餐、伊斯蘭的開齋節，到我們的除夕夜圍爐，在古老的文化傳承中，重大節日的餐桌上，情感親密的人們都要一起享受食物，分享生命的喜悅。

值得一提的是，微波爐的發明，讓食物失去了社交意義，我們隨時隨地都可吃到熱食，當人們不再同桌用餐，不再分享生活時，「家庭」終將走向支離破碎。

這或許也是爲什麼我們特別鍾愛「聚餐」「烤肉」這種社交形式。透過這種社交形式，將烹飪技術變成飲食文化的藝術，最後改變用餐者，成爲延續文化與生命的魔術。

西方宗教文化中，「最後晚餐」這個主題，是每個觀賞者心中對生活的期待。不過達文西所呈現的《最後晚餐》，不是平安喜樂的聖餐禮，而是與門徒們共進的「最後一餐」，提出其中有人背叛耶穌的驚人預言：

「我得實實在在地告訴你們，你們中間有一個人要賣了我。」門徒彼此對看，猜不透所説的是誰。
——約翰福音・第十三章第二十一節

爲了突顯人性的衝突與陰暗面，達文西所選擇的故事，充滿了猜忌、懷疑與背叛。如果人可以預知死亡的來臨，那我們究竟該如何自我安頓呢？

多年前，一個金秋的午后，我像一片落葉般，飄然來到米蘭拜訪名列世界文化遺產的聖母感恩禮拜堂，達文西的《最後晚餐》就畫在餐廳的牆壁上。想看這幅畫並不簡單，從兩個月前就得打電話預約，參觀當天還要提前一個小時取票。現在《最後晚餐》像是無菌室中的病人一樣備受呵護，但過去，這幅畫竟有將近四百年

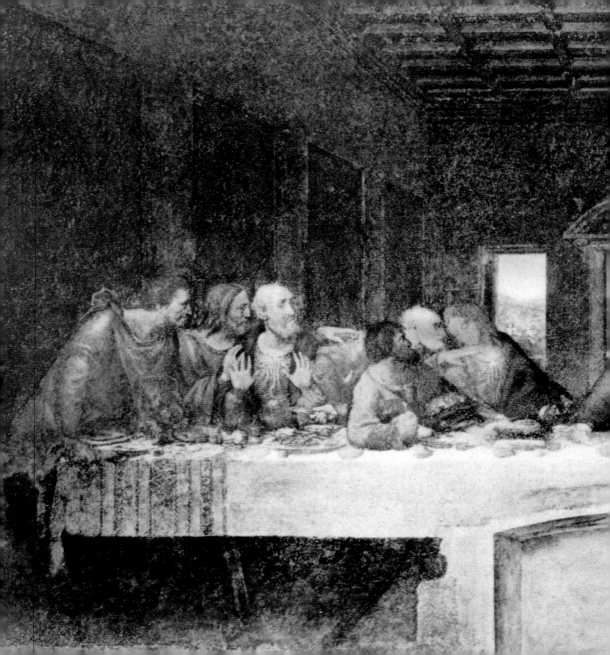

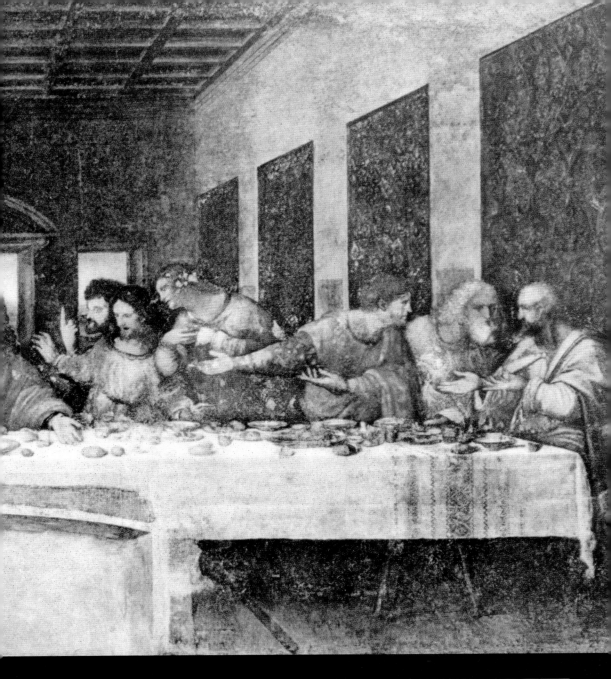

《最後晚餐》驚人的空間感

達文西對幾何比例與構圖十分著迷,在文藝復興初期,
一般畫家都以線條表現透視,但呈現的色彩較單一。
達文西則不同,他不僅常運用顏色的明暗使平的畫面
呈現出空間感,其立體感一直到印象派出現之前,幾
乎無人能夠逾越。不能不讚歎其天才!

被輕忽而粗暴地對待。

首先是先天不良。《最後晚餐》所在的牆下，是一口極其潮濕的水井，牆的背後則是燠熱難耐的廚房，畫所在的現場，又是人聲雜沓的大食堂，種種因素宣告了《最後晚餐》極其不利的保存條件。再加上後天也失調，後人居然在牆上挖洞，把餐廳當做馬廄，人為破壞更讓壁畫陷入萬劫不復的無間輪迴。最悲慘的莫過於第二次世界大戰期間，《最後晚餐》將近有三年都暴露在日曬雨淋、風沙霜雪之中。

不過，最不幸的，莫過於達文西為《最後晚餐》而進行的大膽試驗。達文西嘗試將三種不同形式與媒材原料的繪畫：蛋彩畫、油畫與濕壁畫的技法合而為一。在達文西的想像中，這種前所未有的技法，應該具有蛋彩畫色層細膩、高雅迷人的古典風味，油畫則富有濃厚抽象性、情感渲染力，再加上濕壁畫肌理分明、厚實嚴謹的原則，理性與情感兼容並蓄。達文西的實驗如果成功，我們的藝術史就會以完全不同的面貌出現。

同樣濕壁畫，同樣是四年，達文西就很難只做一件委託案。從我手上的歷史紀錄來看，達文西不僅喜歡一心多用，而且喜歡大膽嘗試新技法！他在繪製《最後晚餐》時，在原本應該塗上礦物顏料的「因托納可」上，使用了油料與蛋彩混合的實驗性顏料，當達文西畫到一半時，就發現問題大了。這種新顏料在溫度、濕度，甚至是光線條件改變時，就會開始變質劣化，達文西在繪製《最後晚餐》期間，它就已經開始掉色，到了一五一七年，根據教會的紀錄：「作品已經剝落到無法辨認」。不過，達文西似乎一點都不在意，作品能不能維持到世界末日，或只是片刻的榮耀，他都不改其志、心滿意足。

當我站在畫作前注視，一種強烈的幻覺油然而生，好像我也在現場，正目睹這一切的發生。畫作剛完作的時候，一定更為驚人，當年許多旅人慕名前來，只為了匆匆一瞥，看看達文西重現神聖的場景。達文西對透視法的了解，在同時代無人能出其右，他把食堂兩側的牆壁畫出幾何延伸，消失在《最後晚餐》的透視點中心，如此一來，達文西以精準的數學原則打破空間的局限，畫裡外的世界，全都消融為一體。

「就算在黑暗之中，它也散發著神聖的光亮，讓我睜不開眼睛。」一位來自勃艮第的貴族在他的日記寫下如此的描述：「當我回過神時，發現自己早已淚流滿面，而且，身邊的每個人都一樣……」《最後晚餐》的原始場景，就設在修道院的大食堂內，每天，修士們在這裡一起享受食物，歌頌宇宙生生不息的美好，信任與懷疑、生命與死亡，透過《最後晚餐》，每個人都能默默地與自己的內心對話，這不只是餐桌禮儀，或是宗教儀式可以解釋的。達文西向我們展示的，是個人與無限之間的永恆追尋。

就藝術本身來說，《最後晚餐》是一部感人至深的偉大作品；但就工藝層面來討論，達文西的實驗是無力回天的失敗之舉，這樣的失敗，不僅是藝術家個人的損失，更是人類文明的一大遺憾。

更可惜的是，達文西並沒有記取《最後晚餐》失敗的教訓，他打算把腦海中其他異想天開的繪畫實驗，運用在新的委託案上：佛羅倫斯維奇奧宮五百人大廳的壁畫。

① 群青：原文為Ultramarine，此字的字根來自中世紀拉丁文「ultramarinus」。

Ch. 7

巔峰對決：透視兩大天才的神性與人性

達文西是文藝復興史上最全能的大師，他是畫家、發明家、數學家、建築師，他也做樂器、蓋城堡、做戰車，他是一位活在比自己的時代先進一百年的超人。他和米開朗基羅相遇時，早已是快六十歲的長者，卻對二十幾歲的米開朗基羅有一種無法釋懷的情結。而年輕的米開朗基羅遇見達文西時，竟膽敢挑戰當時的老前輩達文西，搶標佛羅倫斯議會堂天花板上的濕壁畫？到底鹿死誰手？……天才和天才的相遇，會有什麼樣的火花呢？

十九世紀，法國傑出的文學家馬利・亨利・貝爾（他還有另一個更響亮的筆名「斯湯達爾」），年輕時曾追隨拿破崙的軍隊，前進義大利，在米蘭待了一段時間。斯湯達爾花了不少時間，到處走走看看。

當然，斯湯達爾後來的人生也很精采，他先是從拿破崙的俄羅斯遠征之後灰頭土臉地逃回家，同時也開始認真地從事文學創作。回家後的第一件事，就是把年輕時在羅浮宮工作，以及加入義大利遠征軍的所見所聞，寫成法國出版史上第一部大賣的藝術史書籍《義大利繪畫史》。

斯湯達爾在《義大利繪畫史》中，把米開朗基羅和拉斐爾捧上天，譽為「古往今來第一人」，關於達文西的部分則不算太多，提到《蒙娜麗莎》的次數簡直是寥寥可數，但只要講到《最後晚餐》，就無條件給予極高的評價：「如果把歐洲藝術比喻為一座拱頂，那麼達文西的《最後晚餐》就是那塊拱心石！」

達文西不世出的三神作

在斯湯達爾無可救藥的浪漫主義情懷中，他認為達文西不世出的傑作有三件，分別是《最後晚餐》《安吉里之役》以及為弗朗切斯科·斯福爾扎一世所製作的《青銅巨馬》。在這清單之中，《最後晚餐》歷經劫難後嚴重損毀，其他兩件雖然是野心之作，但都只是未竟的半成品。

不只是斯湯達爾這麼想，實際上，十九世紀逐步成形的達文西崇拜，漸漸把達文西的名聲推到最高，靠的居然都是從未有人見過，或是從未完成的作品。這實在令人匪夷所思。

如果把時空場景再置換回西元一五○四年的佛羅倫斯，那麼，我們就有機會更貼近歷史的真實與核心。

在《大衛》的遮羞布事件之後，脾氣乖戾的米開朗基羅，對達文西這位藝術界前輩的不滿，可說是溢於言表，路人皆知。這位年輕雕刻家在某次公開場合表示，達文西在米蘭的《青銅巨馬》根本就是不切實際的計畫，達文西本人也沒有能力完成這樣的巨型雕塑。

如果這座高七·二公尺，重達七十噸的巨像能夠完成的話，它極可能是自古羅馬時代以來，世界上最大的青銅塑像。為了呈現斯福爾扎大公不怒自威的懾人氣勢與戰馬精確而完美的肌肉線條，達文西費了相當多的時間，在戶外研究馬奔跑、跳躍的運動姿態。甚至到製革廠購買死馬，一匹匹解剖、丈量分析每一寸肌理、骨骼，就像《維特魯威人》所傳達的訊息一樣，達文西運用數學幾何原則，來突顯青銅巨像的存在感。

而且，根據原始手稿的設計，達文西將巨馬的前蹄高高舉起，下方安置了幾位丟盔棄甲的士兵，倉皇恐懼地回首望向坐在馬背上霸氣十足的斯福爾扎大公。

《青銅巨馬》在籌備期間，就已經是國際馳名的大案了，一如二十一世紀杜拜興建全世界最高的哈里發塔一般驚人。只可惜達文西花了十六年的心血，最後為青銅澆灌所製作的陶土鑄模，在西元一四九八年時被法國軍隊當做弓靶整組打壞了。但從達文西所留下的文字與素描看來，這都是一件可能完成的驚世巨作。

對於米開朗基羅的攻訐，達文

西是否有任何回應？我們不得而知。同樣地，達文西是否說過米開朗基羅「是個整天在灰塵與碎屑中討生活的雕刻師，就像工人一樣低賤可鄙」的刺激言論，我們也無從查證。但是西元一五〇四年以後，佛羅倫斯街頭有關這兩位天才水火不容的傳言，可說是八卦滿天飛。

所以，當兩位天才即將為同一件作品競圖的消息傳開之後，不只是好事的佛羅倫斯人，就連其他的城邦國家也抱著看好戲的心情，關心接下來的發展。

濕壁畫：天才與天才的決勝點

在馬基維利的引薦之下，達文西早在王者之爭的一年前就和索德里尼簽署了一項密約，就是在維奇奧宮大議會廳的牆面上繪製一幅長十六・二公尺，高六・六公尺的濕壁畫，規模是《最後晚餐》的二・五倍。但是到了《大衛》事件後，米開朗基羅成為共和政府「愛國計畫」的不二人選，擅於操作輿論民意的索德里尼決定在達文西作品的對面，讓米開朗基羅也為同一主題製作濕壁畫。

這不僅是一場藝術的戰爭，也是文藝復興時代哲學理論的戰爭。

另一位文藝復興時期的偉大藝術家拉斐爾，在西元一五一〇年完成的《雅典學院》中，就把圖中的哲學家柏拉圖畫成達文西的模樣。但我認為達文西的生命本質其實更接近新亞里斯多德主義的觀點：以科學性與實務性的方法探索自然。他的手稿就是最好的證明。

反觀米開朗基羅，少年時因接受過米蘭多拉的薰陶，所以他說過：「大理石本身就禁錮著思想，我要做的，只是把大衛從石頭中解放出來……」從米開朗基羅的藝術觀點，就證明了他是一位不折不扣的新柏拉圖哲學實踐者。在《雅典學院》中，柏拉圖的手指天空，象徵形而上的抽象辯證，而亞里斯多德的右手平伸，代表現實的形式探索。

米開朗基羅與達文西之間的對場競爭，就哲學層面來看，正好也是一場唯心主義與唯物論的另類攻防。

像這樣大型的委託案，一定要有個適合作業的繪圖工作坊。尤其是維奇奧宮內的五百人大議會廳，總是熙來攘往、人聲鼎沸，而且隨時都有會議要進行，不太適合創作。對於尤其需要空間沉思的藝術家而言，大議會廳不是個理想工作場所。

達文西選擇了新聖母福音教堂修道院的大迴廊，進行《安吉里之役》的草圖製作，並向教會租借「教皇室」做爲自己暫時的居所。之所以被稱爲「教皇室」，是因爲在中世紀時，每當羅馬教皇前來佛羅倫斯巡視拜訪，就下榻在新聖母福音教堂的教皇室內，後來共和國接待外國使節貴賓，有時也會安排住宿教皇室。

激情與線條的完美呈現：
達文西的《安吉里之役》

在這場競圖的主題選擇上，藝術家必須重現佛羅倫斯共和國勝利崇高的關鍵時刻。達文西挑選的是發生在西元一四四〇年六月二十九日的《安吉里之役》。

當時，進犯共和國的米蘭大軍正要越過托斯卡尼邊境的台伯河河谷。攻擊方的指揮官是冷酷、足智多謀且從來不敗的畢其諾，而防守方是

戰爭發生的當下：
《安吉里之役》

在此圖之間，不僅可看出達文西用了
近十六年研究馬的神情姿態的用心，
達文西也將最擅長的暈染法運用在
《安吉里之役》，多層次的塗抹，營
造出漫天沙塵與無止境的血腥，也畫
出了最極致的凶戾憤怒。

安吉里之役（Battle of Anghiari）

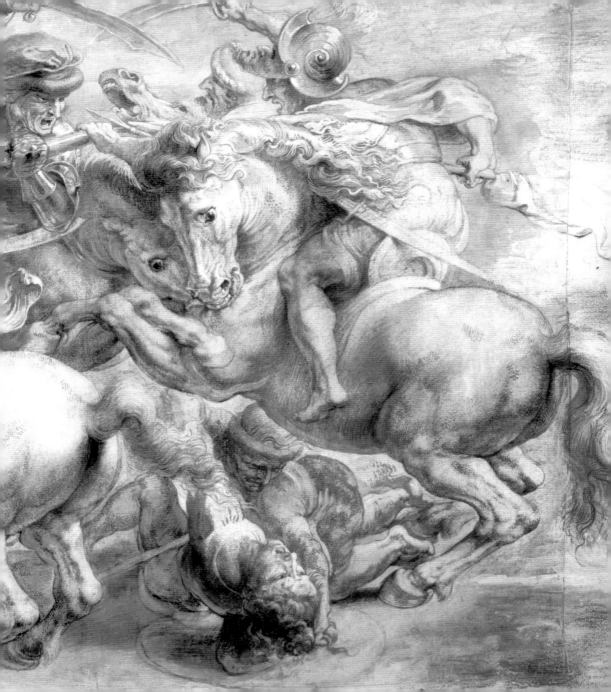

佛羅倫斯、羅馬教皇國與威尼斯共和國的義大利同盟軍。

聽到「不敗的畢其諾」率大軍來犯的消息時，佛羅倫斯舉國惶然。遠道而來的米蘭軍判斷佛羅倫斯只是臨時拼湊起來的同盟軍，必然士氣低落，不足為敵，所以原本可以進行奔襲閃電作戰的米蘭軍，卻決定隔天下午再戰。這個失誤，讓佛羅倫斯偷得空隙可好整以暇地擬定戰略，也讓馳援的威尼斯騎兵順利加入戰局。

隔天，也就是四月二十九日上午，兩軍於台伯河畔的小村安吉里遭遇，由於佛羅倫斯取得先機，控制了台伯河上唯一的一座橋，米蘭軍身陷在河畔邊小小的絕地之中，從白天打到黑夜，甚至被佛羅倫斯聯軍用計分割成不同的小區塊，讓優勢的兵力在小地方完全使不上力。

最後米蘭軍的前線崩潰，不敗的畢其諾落荒而逃，義大利同盟大獲全勝。雖然《安吉里之役》只是系列戰爭中的一場，卻足以保衛剛剛綻放出自由花朵的佛羅倫斯。

達文西為了《安吉里之役》描畫了數以百計、不同視角、不同尺寸大小、不同部位的細部分解圖，這段

期間，他除了埋首於《安吉里之役》的草圖以外，同時也做了不少事情。

我從達文西的筆記本內，發現他其他的文字紀錄，包括了個人財務支出：買了兩件很好看的阿拉伯長袍禮服、亞諾河改道示意圖、星期三下午天空流動的雲、大砲發射火藥的配方、奧維德《變形記》裡的神話典故、防禦碉堡的施工計畫……許多人總以為達文西的筆記，只是一頁又一頁漂亮的素描，但以上雜記不僅讓我看得津津有味，對於藝術史家而言，這樣的雜記是文藝復興時代菁英生活的橫切面，從中也可以看見許多不為人知的有趣故事。

對於索德里尼與新政府而言，每位藝術家都應該責無旁貸且全心全意地投注在大議會廳的濕壁畫上，但對達文西而言，《安吉里之役》只是眾多工作的其中一項而已，儘管如此，其結果已讓世人驚歎不已。

多年前，年輕的達文西曾經以《聖母領報》嶄新的透視手法打動佛羅倫斯，這一次繪製《安吉里之役》的底稿草圖，達文西打算以全尺寸，即一比一的規格來呈現，真的做到未揭曉先轟動！這一比一的消息一出，

好奇的佛羅倫斯人都在等待。

達文西在米蘭的研究，最終還是讓世人見識到他過人的藝術天分與科學精神。《安吉里之役》的視覺焦點，是構圖中央兩方騎士與戰馬激突混亂的廝殺場面，達文西想要呈現的，是戰爭的激情與殘酷。

達文西之前用了近十六年的時間研究馬的神情姿態，雖來不及在《青銅巨馬》塑像實現，卻在此表露無遺。不管是騎士的表情猙獰、相互叫囂，手上高舉著彎刀，隨時準備砍下敵人的首級。戰馬的肌肉厚實有力，騰躍的馬蹄落下時，像是能把世界踩個粉碎。

草圖下方，有許多被鐵騎踐踏的士兵，在泥濘中掙扎求生，瀰漫著面對死亡的驚恐。上半部的瘋狂野蠻與下半部的恐懼無助，形成極端的對比。敵我雙方來回衝激，撞擊成了一團血與沙的殺戮曼荼羅，所有的一切，界限不再清晰明朗，推擠得像是引爆氫彈的核融合，隨時要釋放出毀天滅地的巨大能量。

同時，達文西將最擅長的暈染法也運用在《安吉里之役》，多層次的塗抹，營造出漫天沙塵與無止境的血腥，也畫出了最極致的凶戾憤怒。雖然達文西吃素並厭惡戰爭，卻對混亂與暴力有某種深度的迷戀，況且別忘了，他在米蘭的斯福爾扎家族與切薩雷‧博吉亞麾下服務時，曾上過戰場，也見識過人類最無情冷血的戰爭愚行。當達文西繪製《安吉里之役》時，他把多年來在餓殍盈野的戰場真實見聞，轉化為佛羅倫斯的歷史光榮。

一方面，達文西也歌頌「激情」，他認為激情引領著人類，創造與毀滅、忠貞與背叛、昇華與沉淪、死亡與重生。另一方面，《安吉里之役》以恐怖訴求人心，自由與和平得來不易，無論是開創，還是守成，流血、甚至是死亡是必要的代價。在達文西的心目中，偉大的共和國，是佛羅倫斯人爭取獨立的激情所創造出來的。

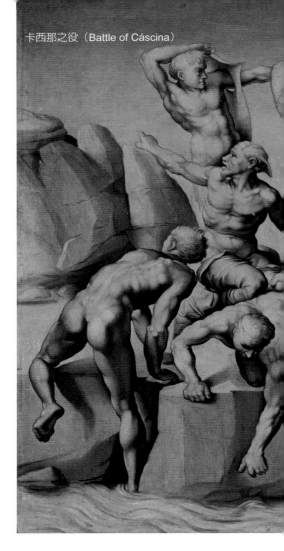

卡西那之役（Battle of Cáscina）

戰爭前的五分鐘：
米開朗基羅的《卡西那之役》

　　雖是同場競圖，達文西的《安吉里之役》草圖卻較米開朗基羅的草圖率先公布在大眾眼前，在佛羅倫斯引起天大的騷動，它真的嚇到了所有人，包括米開朗基羅。米開朗基羅一生沒上過戰場，對於殺陣的揣摩，比起見識過戰爭的達文西，總有點隔靴搔癢的味道。

　　米開朗基羅在自己的素描稿中，試著捕捉士兵們在戰場上面對死亡的怯懦與從容，只不過肢體顯得平板僵硬，好像沒上過藝術解剖課的學生一樣生澀。不過，天才到底是天才，米開朗基羅很快地再一次超越了自己，擺脫達文西的影響，他也用自己的方式，以「激情」來對抗「激情」，只是觀點面向不同。

　　米開朗基羅選擇的是另一場光榮的戰役，西元一三六四年七月二十八日的「卡西那之役」。根據歷史記載，長期受到佛羅倫斯脅迫的比薩決定反擊，僱用傭兵大師霍克伍德擔任司令官，沿著亞諾河上行，一路燒殺擄掠。共和國聞訊，由馬拉泰斯

塔統領共和國軍隊進行抵抗。佛羅倫斯決定避開霍克伍德的鋒銳，趁比薩城內空虛，大膽奔襲直取比薩市區。

　　不過霍克伍德也不是省油的燈，早已安插間諜在佛羅倫斯的軍隊中。七月二十八日這天，由於天氣異常燠熱，佛羅倫斯士兵難耐烈日的炙燒，就在比薩城外不遠的卡西那小鎮，脫去沉重的盔甲，紛紛跳進神聖

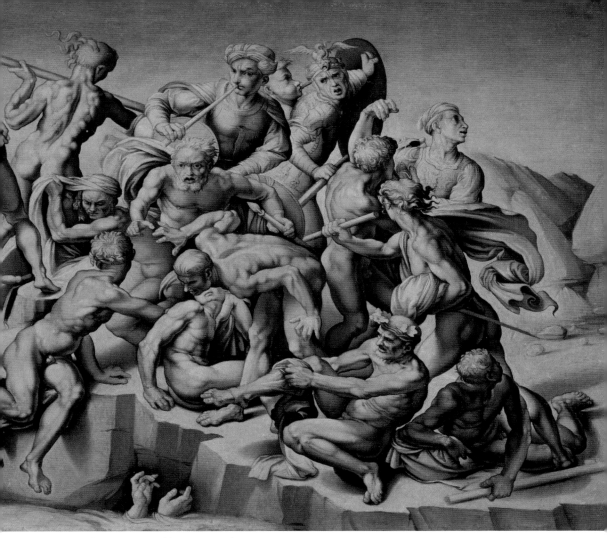

戰爭發生的前五分鐘

經過達文西率先發表草圖的震撼後，米開朗基羅決定大大有別於達文西，表現「大戰前夕的緊繃氣圍與戲劇張力」。米開朗基羅把場景設定在亞諾河畔，佛羅倫斯的士兵們在河裡悠閒地享受片刻的休息與幸福，突然敵軍來襲，被驚嚇的士兵紛紛衝上岸，迅速著裝、準備迎敵的模樣。米開朗基羅也選擇了他最擅長的主題「裸體男子」來表現戰事逼近的危急，甚至是戰爭的荒謬。

的亞諾河中沖涼。霍克伍德接獲情報後喜出望外，帶著一支快速部隊，想偷襲卸甲休息的佛羅倫斯部隊。

　　結果，上帝也開了霍克伍德一個大玩笑，在酷暑烈日的折磨之下，原本應該進軍神速的突襲隊，竟也變得遲鈍蹣跚。佛羅倫斯的斥侯兵大老遠就看到霍克伍德騎兵奔馳的煙塵，

共和國士兵聽到戰場緊急呼喚的號角響起，迅速著裝迎擊比薩軍隊，戰事在電光石火之際就已結束。痛失先機的霍克伍德僅以身免，脫離戰場，崩潰的比薩軍則繼續遭到佛羅倫斯大軍的殺戮。

此次戰役結束時，比薩方面約有一千名士兵陣亡，兩千名遭到俘虜。比薩在這一次軍事行動中元氣大傷，也為自己敲響了亡國的喪鐘。

米開朗基羅再次運用了非傳統敘事手法。既然無法完美捕捉戰場上生死一線的激昂，他決定描寫大戰前夕的緊繃氛圍與戲劇張力。米開朗基羅把場景設定在亞諾河畔，佛羅倫斯的士兵們在河裡悠閒地享受片刻的休憩與幸福，突然敵軍來襲，被驚嚇的士兵紛紛衝上岸，迅速著裝，準備迎擊逆襲的敵軍。而且，米開朗基羅也選擇了他最擅長的主題「裸體男子」來表現，透過裸體男子們各種扭曲、誇張的肢體，突顯出戰事逼近的危急，甚至是戰爭的荒謬。

對裸體無可自拔的迷戀與表現

米開朗基羅的《卡西那之

役》，明顯地受到文藝復興時代另一位大師波拉約洛①的影響。波拉約洛於西元一四七〇年刊印的版畫《裸體戰役》裡描述，被播種到土地之中的龍牙，生長出一個又一個凶惡又無知的武士，他們手持長劍、短刀、匕首、弓箭、斧頭……像是古羅馬競技場上的鬥士，彼此之間充滿了莫名的仇恨，全都殺紅了眼，陷入無止境的殘殺，而推動這一切的，是致人於死地又無以名之的凶險念頭。換句話說，他們是為殺戮而殺戮，甚至可說是為殺戮而存在。

我在佛羅倫斯的烏菲茲美術館裡，看過波拉約洛另一件出色的作品《海克力斯與安泰俄斯》，安泰俄斯是神話傳說中力大無窮的巨人，只要雙腳接觸地面，就可以從大地吸取無限的能量。而希臘神話中最偉大的英雄海克力斯，意外發現安泰俄斯的秘密後，將他高高舉起，用「熊抱」的方式在半空中扼死安泰俄斯。圖中透過裸體與肌肉，展現殘酷、恐怖、痛苦與死亡的面貌。

我常想，米開朗基羅一定也看過波拉約洛的畫作，那激情又粗暴的敘事風格，一定影響了初出茅廬的年

輕雕刻家。《卡西那之役》構圖上與《裸體戰爭》有類似的風格，不同的是米開朗基羅把血腥成分降到最低，讓畫中的裸體男子充滿了運動感。

米開朗基羅有三件作品在藝術理念、表現手法與時代精神上，可說一脈相承，分別是《人馬族之戰》《卡西那之役》與《創世紀》中大洪水的場景。年少時，米開朗基羅除了醉心於米蘭多拉帶有神秘色彩的人本思想外，很少人知道他也曾是薩佛納羅拉的狂熱信徒。

薩佛納羅拉這位面容削瘦蒼白的道明修道士，在聖母百花大教堂聲嘶力竭地宣傳他所見的異象，最後當審判近了，天譴即將到來時，薩佛納羅拉總是以先知的口吻譴責奢靡浮華的佛羅倫斯。這對情感澎湃的少年米開朗基羅而言，有著難以抗拒的致命吸引力。

在薩佛納羅拉被處死多年以後，年老的米開朗基羅對孔迪維說，每當他閉上眼睛，都還能看見他在講臺上傳道的模樣。從以下的文字，不難看出薩佛納羅拉所描述的末日情境，深深地烙在米開朗基羅的心底：

「我看見在上空顫抖的劍尖朝下，風馳電掣地剝了這些人的皮……」

這不就是《人馬族之戰》與《卡西那之役》中匍匐的戰士嗎？

「大地的淵泉都裂了開來……四十晝夜降大雨在地上……」

這不就是《創世紀》大洪水中，驚慌怖懼的人類，所面對的滅世情境的無能為力的景象嗎？

米開朗基羅迷戀群眾在特定情境中的集體反應，對於場景的設定，達文西《安吉里之役》將戰場的真實帶進藝術，而米開朗基羅的《卡西那之役》則是末日想像的完美預習。我們在危機降臨時，應該警醒，應該奮起，積極面對。在這裡，毀滅世界的，是人，而唯一可以信任依靠的，也是人。

除此之外，米開朗基羅偏愛流動而持續性的裸體線條，在他的雕刻刀或畫筆下，人物造型優雅地結合神話英雄與運動家，兩種不同的力與美，將人的身體以動感串聯起來。

如果我們仔細欣賞《卡西那之

役》，會發現圖中的人物處在某種奇異的舞蹈韻律之中，讓我想起馬諦斯的《舞蹈》，兩者流露出相同的乖離與緊張。米開朗基羅的構圖，乍看之下有點鬆散，甚至有點漫不經心；當我們沉潛其中夠久，發現畫中人物彼此緊密又疏離的空間中開始有了對話時，才能看見米開朗基羅剝去文明所加諸給人的限制，讓裸體男子展現出粗獷原始的生命力量。

關於裸體的討論，在西方文化中其實很早就出現了。裸體（Naked）原本指的只是一種未著衣物的自然狀態。從古希臘開始，裸體只是一種題材，神話故事中的阿波羅、維納斯、丘比特，他們之所以裸體並沒有特別的原因，因為古希臘人認為他們本該如此，才能表達理想與完美。雖然當時已用裸體來傳達「均衡」的理念，但還沒有形成完整的美學系統。

到了教會主宰一切的中世紀，裸體成為罪惡的象徵，在地獄中受苦的靈魂、被逐出伊甸園的亞當與夏娃，都是赤身裸體地暴露在懲罰之中，在這個時期，裸體是羞恥的容器，不是美的象徵。

米開朗基羅的《卡西那之役》與《創世紀》，以開天闢地之勢，革新了過時的藝術理念。裸體藝術（Nude）成為藝術家宣洩情感、陳述哲學思想、表達意識形態的有力形式，米開朗基羅告訴我們，裸體是靈魂的外在形式，裸體藝術可以與我們想像得到的一切連結，喚醒我們內心遺忘的感受與感動。

米開朗基羅所打造出的新藝術，也塑造了我們今天對身體的看法。街坊減肥塑身的媒體廣告、充滿俊男美女的時尚雜誌都告訴我們：健美的身體代表富裕、自律、有智慧；肥胖則代表貧窮、不自愛、愚昧顢頇。這種錯誤是忽視生理醫學的黑白兩分法，其實也是五百年前，米開朗基羅美學思想的扭曲變形。

《卡西那之役》設計草稿的出現，再度讓佛羅倫斯陷入藝術的歇斯底里。根據瓦薩里的傳記，西元一五〇四年秋天，米開朗基羅的設計稿被共和國議會高高掛在染工醫院的大食堂中，每天都有絡繹不絕的人群湧進朝聖，只為了一睹《卡西那之役》的丰采。當然也少不了藝術界的參與，其中就包括了波提切利、吉蘭達約的

兒子利多佛、桑嘉羅兄弟、彭托莫、薩爾托、佛羅提諾、班迪內利⋯⋯這份訪客名單簡直是文藝復興的封神榜！尤其後面幾位藝術家，《卡西那之役》深深地打動了他們尚未成熟的藝術心靈，這些晚輩後來都成為米開朗基羅終生的信徒，模仿他的風格，最後成了風格主義的先驅。

在這眾星雲集的藝術聚會中，有一位超新星備受矚目，是才剛滿二十歲的拉斐爾，當時正在佩魯賈跟著老師貝魯吉歐一起接案作畫。當拉斐爾聽到《卡西那之役》公開展示的消息，立即放下工作，不顧路途困難日夜兼程，跑到佛羅倫斯臨摹。後來在羅馬梵蒂岡的《雅典學院》《屠殺嬰孩》與《派里斯的審判》中，都可以看到米開朗基羅式痴迷的肢體風格，對拉斐爾造成的影響深遠。

作品中揮灑的個人思緒和價值

米開朗基羅與達文西分別以獨特的藝術風格與個人魅力，征服了歷史。在此之前，佛羅倫斯也公開舉辦過藝術家的同場競圖，布魯內列斯基與吉伯提為了聖喬凡尼洗禮堂大門的競賽所製作的青銅飾板，就是最著名的前例。

不過，單就兩人的競圖作品來看，我們只能判定何者製作技術比較精純優良，何者在空間構圖上比較出色。至於能否從作品中看出亞伯拉罕即將手刃愛子的矛盾掙扎，或是以撒被父親強押在燔祭柴火上的複雜心情，是無法在青銅嵌板呈現。因為從這些作品中，我們看不見「抽象」的思緒，只能觀察到「具象」的事實。

但米開朗基羅與達文西的作品卻截然不同，他們強烈體現了自我的想法和思緒，在我心中，他們就好像聯手到奧林帕斯神山偷火下凡的普羅米修斯一樣，《安吉里之役》與《卡西納之役》之後，個人的藝術觀點與哲學理念和價值觀，才第一次讓藝術家大放異彩，也第一次進入了大眾的腦袋裡。

我想以普羅米修斯的偷火來敘述這件事的震撼與感動：兩人將象徵智慧與理想的火種帶到人間，也成就了五百年後的人類藝術文明。

① 波拉約洛的義大利文原意為「雞販」，他的名字也代表了他的出身。

後記

未完成：王者之爭後的經典

我認為，每個人的一生一定要來羅馬，一定要到西斯汀禮拜堂，找個角落坐下來，同時面對世界的開始與終結：《創世紀》與《最後審判》，正好是永恆的兩個極端。所有人渺小的生命，也像這兩幅圖一樣，飄蕩在生與死的兩個永恆之間，生命的價值，正如米開朗基羅與達文西要告訴我們的：當下即是永恆。

西元一五〇四年秋天，達文西《安吉里之役》與米開朗基羅《卡西那之役》分別在新聖母福音教堂與染工醫院公開展示。這兩幅都是約一百平方公尺的全尺寸草圖，稱之為「卡通」①（Cartoon），此字根來自於義大利文，指的是一種厚實沉重的巨幅紙張，專門用來轉印（Drawing）藝術家的手繪底稿到濕壁畫上的工作圖，到了今日特別指的是漫畫或繪畫的影音作品。在前一章中，兩位藝術家所展示的，正是他們在轉印前的粉筆素描卡通。

如果這兩幅作品真如計畫進行，那肯定是兩組風格迥然不同，卻又相互輝映的傳世之作。按照施工計畫，達文西的進度領先米開朗基羅，於一五〇五年六月六日星期五開始動工，著手繪製《安吉里之役》的大壁畫。

達文西先請專業的灰泥工匠②為大議會廳的牆面打底。濕灰泥塗好之後，再用小釘子將草圖固定在牆上，用針筆循著草圖上的線條刺出數以千計的小孔，然後把碳粉灑在草圖上，用布團拍打，這樣碳粉就能均勻地分布在小孔之中，緊接著撕下草圖，濕灰泥壁上就會出現草圖上的圖案，再

根據輪廓補上線條、上色，這樣才算是大功告成。

不過達文西並不想按照傳統的方法來繪製《安吉里之役》，他想在技術上另闢蹊徑。達文西記得他在《最後晚餐》上犯的錯誤：不該使用容易變質的有機材料做為基底，這樣太容易受環境的變化而失誤。這一次，他求助於古代的博物學大師——羅馬皇帝維斯帕先倚重的朋友，被稱為「會移動的圖書館」的老普林尼[3]。

老普林尼在書中提到，在遙遠的尼羅河流域，流傳著一種特別的繪畫技巧。埃及人將蜜蠟與顏料加入溫水中混合，調製成膏狀物來繪製木乃伊的死亡面具。這種方式處理的顏料不但不會變黃也不會氧化，甚至不透水，還能散發出自然平滑的光澤。

直到二十一世紀的今天，世界各地仍有許多工藝在使用這種技法。台灣人熟悉的蠟染，算是這種手法的變形應用。老普林尼在《自然史》中繼續寫著：「……這些混合的顏料，可以使用在乾燥的表面上，像是亞麻布、白楊木或乾的白堊土。」可惜達文西沒看到接下來的文字：「不過熱融蠟並不適用於灰泥牆上……」畢竟

沒學過拉丁文，達文西也許看不懂或誤讀了老普林尼的原文。但無論如何，達文西決定要復興這種古代的繪畫手法。

他在眾目睽睽之下，讓濕灰泥牆逐漸變乾變硬，然後在灰泥牆上繪上熱融蠟所調製的色彩，當達文西畫上顏色後，發現問題來了。

繼《最後晚餐》後，又一次失敗的嘗試……

凡是使用過熱融蠟顏料的人都知道它有種奇妙的特性：乾得特別慢。西元一九一一年七月，考古學家克姆就曾經頂著四十度的高溫，在龐貝古城的遺跡上作畫，他發現熱融蠟所調製的顏料，在任何情況下都可以上色，不過顏料得花好幾倍的時間才得以凝結在灰泥上。我們現今使用熱融蠟顏料時，會用電熨斗或吹風機來處理。

達文西顯然是在畫上後才發現問題的存在，為了快速完成《安吉里之役》，他又異想天開地想出方法來為畫作加熱，加速乾燥。達文西興致勃勃地叫助理們備好火把和噴火罐，

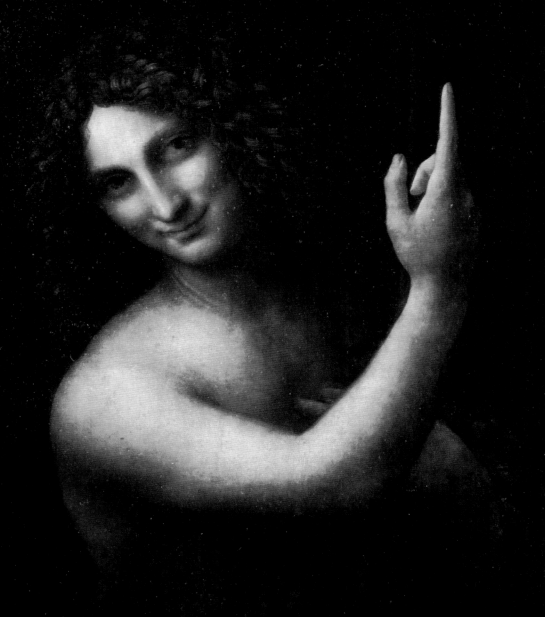

施洗者聖約翰（St. John the Baptist）

結果悲劇發生了。曠世之作《安吉里之役》的上方被嚴重薰黑，下方則融化成一坨又一坨難以辨認的色塊，像是骯髒的咖啡漬。

也許你會想，既然畫壞了，為什麼不打掉重畫呢？記得之前助手將卡通草圖轉印到塗抹濕灰泥牆上的動作嗎？當轉印完成後，達文西的助手們將《安吉里之役》的草圖從牆上「撕」下來的同時，現場圍觀的群眾蜂擁而上，你爭我奪地把草圖撕成數以千計的碎片，在場的眾人幾乎都帶了幾片回去，無論是自己留著，或是送給親朋好友，《安吉里之役》的草圖消失了，不再「完整」地存在了。

事後，達文西怎麼想呢？沒有人知道，他覺得失望、生氣、傷心難過，還是無所謂？不得而知。我們所看到的《安吉里之役》，是在西元一六○二年，由巴洛克大師魯本斯根據薩克嘉於西元一五五三年所完成的版畫臨摹而成。換句話說，我們是透過第三手的印象來了解《安吉里之役》。達文西在一五○八年離開佛羅倫斯之後，就再也沒有回到故鄉。

達文西先在米蘭住了五年，在那裡開始繪製《聖安娜》與《施洗者聖約翰》，隨後又在羅馬住了三年。西元一五一六年，年邁的達文西接受法蘭西宮廷弗朗索瓦一世的邀請，開始他人生最後的旅程。達文西移居昂布瓦斯城堡附近的克魯斯堡內，月領一千索尼（約今天新台幣十一萬），擔任弗朗索瓦一世的「首席畫家、工程師、國王的建築師與機械師」。

科學家？發明家？藝術家？

他持續研究幾何與建築，設法連結羅亞爾河與索恩河，打通大西洋與地中海的航線，並慢慢修飾他手邊的繪畫作品《蒙娜麗莎》《麗達》《聖安娜》與《施洗者聖約翰》。達文西還抽空設計王子的受洗典禮、宮廷娛樂大會、騎馬比武大會與烏爾比諾大公羅倫佐·麥迪奇的婚禮，可說是相當忙碌。另外，還製作了一隻會動會吼的機械獅，嚇壞了不少來觀禮的賓客。

我在羅亞爾河附近的香波堡看過達文西為弗朗索瓦一世所設計的雙螺旋梯。位於城堡主塔中央的雙螺旋梯，由巨大的空心石柱貫穿三層樓，兩座不同入口的螺旋式階梯環繞，交

錯盤結地上上下下。皇后及情婦即使在同一時間上下樓，也只會微微看見對方的臉，這樣就不會尷尬地停下來與情敵面對面了。我喜歡這座兼具中世紀堡壘的壯觀雄偉與法式文藝復興的優雅細緻的香波堡，達文西在這裡辦過盛大的煙火晚會，娛樂了無數的外國使節與貴族名流。

可是，達文西在做這些事的時候，真的開心、真的心滿意足嗎？我真的想問。

西元一五一九年五月二日，八十七歲的文藝復興全才，達文西於御賜的克魯斯堡家中辭世。後來被葬在昂布瓦斯堡旁的聖・於貝爾禮拜堂內，身後只剩下一面圓形銅蓋，簡單地側寫他的臉龐。

而巴黎的小皇宮美術館內，藏著一幅名為《達文西之死》的畫作④。在畫中，我們的大師達文西先生剛斷了氣，虛軟地躺在法國國王弗朗索瓦一世的懷中，國王下顎後縮，肢態僵硬的樣子顯示他正極力壓抑著內心無法平復的哀痛，周圍的神父、僕役及少不更事的王子，也都感受到了國王巨大的悲傷，大家都用靜默來紀念一代偉人的逝世。

安格爾用紅色來做為背景，強烈的色彩似乎要我們牢牢地記住這一刻，我們這個世界，永遠地失去了一位導師，一位值得尊敬的朋友。

這是一幅具有感染力的作品，雖然不符史實，或許也有些矯情，但這就是世人心中的達文西，連國王也為他的曠世奇才而折腰。

純潔的精神力量

我在達文西的墓前佇立許久，

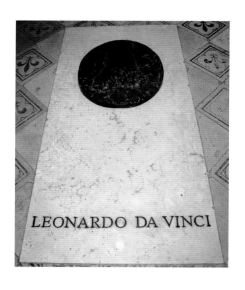

不停想像，如果我們的世界沒有達文西將會是怎樣的光景？達文西有許多

異想天開的設計構思，像是奇特的機械裝置、水力工程、飛行器、降落傘……許多人因為這樣，就把達文西看作一位科學先知，我覺得並不公平。

就像十九世紀末法國最偉大的小說家凡爾納，一生寫過六十多部大大小小不同篇幅的作品，從深海航行、月球漫步到地心探險，以無盡的想像力預言可能發生的未來。而教宗利奧十三世接見凡爾納時，曾對他說：「我並不是不知道您作品的科學價值，但我最珍視的，是它們的純潔、道德價值和精神力量。」

儘管受到如此推崇，卻沒有人把凡爾納視為科學家；同樣的，當我們仔細研究過達文西的生平與筆記手稿，就會發現他是一位不世出的藝術家、偉大的夢想家，卻不應該是一位科學家。弗朗索瓦一世延攬達文西，本來就不是看中他的「天才」。在法國王室中，有更多出色而稱職的工程師為弗朗索瓦興建碉堡與巨塔，他從來沒想過要達文西為法國開鑿運河，也沒有請他製造武器。

我認為，弗朗索瓦一世的內心絕對是十分崇敬這位多才多藝的老人家，弗朗索瓦一世將達文西看做是一位談吐機智，兼具理性與感性的人文學者。就像當年偉大的羅倫佐延請米蘭多拉一樣，這些王者希望透過學者的聲望，提升自己的文化水準。

我喜歡這樣的達文西，一位看過滄海桑田、歷經烽火狼煙的智慧長者，終生不改其志，認真地生活、熱情而專注地投入手邊的事，這才是值得讓我們記憶的李奧納多・達文西。

關於《卡西那之役》的下落

至於《卡西那之役》，米開朗基羅自始至終都沒有機會動筆繪製。我們對《卡西那之役》的了解，出自於他的學生，桑嘉羅家族的巴斯提諾的副本拷貝，這是一件用力太猛、過度強調解剖又不太成功的臨摹作品，巴斯提諾的《卡西那之役》是一群莫名激動的裸體士兵，流於做作的舞台劇全景素描。

當畫家太過鑽營於肌肉、肌腱與骨頭的解剖結構時，人物的線條看起來就會太過尖銳而顯得呆滯，不過巴斯提諾的拷貝，是我們唯一能看見的《卡西那之役》全景。大家一定覺得奇怪，既然米開朗基羅不曾進行濕

壁畫底圖轉印,那麼設計原稿應該會被留下來才對呀!

瓦薩里在《藝術家列傳》是這樣說的:當達文西與米開朗基羅之間的王者之爭結束後,《卡西那之役》的草圖被移到維奇奧宮供人欣賞與臨摹,其中最常造訪的,就是外號「巴喬」的班迪內利。

班迪內利每次看,每次模仿。但他越是模仿,越是了解到自己永遠無法超越米開朗基羅,而且同輩之中,還有另一位天才藝術家:本韋努托·切里尼。想到這裡,班迪內利心中的熊熊怒火與妒意簡直無人可比。

所以當西元一五一二年,麥迪奇家族重返佛羅倫斯,打算推翻共和政府的一切時,班迪內利趁月黑風高之際,潛入維奇奧宮的教皇廳,用刀將《卡西那之役》割碎成千百片。

一方面,在班迪內利的心目中,達文西才是有史以來最偉大的藝術家,另一方面,他終於逮到機會宣洩對米開朗基羅的恨意與厭惡。《藝術家列傳》中甚至這樣記錄:「這是場藝術活動,班迪內科要負全責⋯⋯」

米開朗基羅不滅的裸體小宇宙

不管瓦薩里說的是真是假,只有當事者才明白。不過我想,《卡西那之役》原圖應該就是在西元一五一二年政權交替時被毀壞的。即使原稿不見了,還好,米開朗基羅為這件案子留下了數以千計的素描稿,我們得以從一張張的速寫稿中窺見,米開朗基羅如何用男性肌肉裸體去營造一個互動親密、表情生動、肢體健美的裸體小宇宙。

如果說《人馬族之戰》是米開朗基羅以雕刻刀揮灑繪畫,那麼《卡西那之役》就是米開朗基羅用畫筆雕刻的史詩。「無人出其右,即使米開朗基羅自己⋯⋯」傳記小說家瓦薩里如是說。

當他完成壁畫的全尺寸草圖之後,還沒來得及開始,就已經結束。米開朗基羅被「戰士教皇」儒略二世急召去羅馬,半威脅半利誘地強迫接案,先是鑄造教皇本人的青銅紀念像,然後又接手打造儒略二世的雄偉陵墓。這些表面看似單純的藝術委託,背後卻牽扯了複雜的利益與政治糾葛,是國際政治中不能說的秘密。

羅馬當局邀請（或是利誘）米開朗基羅的舉動，直接打擊了佛羅倫斯新政府的威信。索德里尼想提升新共和政府的威望，喚醒佛羅倫斯市民對歷史的榮耀與驕傲的愛國企畫，也只能說雷聲大雨點小，不了了之。

米開朗基羅先轉往波隆那，發現工作不如預期中的順利。首先是儒略二世的青銅巨像，高四‧二公尺，重達四千四百五十公斤的教皇銅像，一直折騰米開朗基羅到西元一五○八年二月二十一日，才算鬆一口氣。

這是羅馬帝國滅亡以來最巨大的青銅雕像，另外兩座規模比例相當的，是由達文西的老師維洛及歐所設計，高三‧九五公尺，放置在威尼斯的聖約翰與聖保羅廣場的《傭傭兵隊長科萊奧尼像》，另一座則是西元一七五年所灌鑄，高三‧五公尺的《羅馬皇帝馬可‧奧里略騎馬雕像》。

只可惜後來米開朗基羅所雕鑄的教皇青銅像，在三年後，也就是一五一一年，當地的貴族重新奪回波隆那，憤怒的民眾衝進廣場，將教皇銅像砸碎，再把碎片運到鄰近的城市費拉拉，重新鑄成火砲。令人不禁感歎，藝術品在太平盛世是精緻華貴的作品；在動亂時期卻搖身成為殺人利器，這就是屬於青銅雕塑的時代悲歌。

「悲劇之墓」、《創世紀》與《最後審判》

另一件讓米開朗基羅焦頭爛額的委託案，是教皇儒略二世的陵墓。米開朗基羅稱它作「悲劇之墓⑤」，如果米開朗基羅全力投入這件工程，即使他的健康良好、不眠不休地工作，也需要七十五年才能夠完工。還好他沒有繼續。如果米開朗基羅的下半輩子都投入此作，那我們也就不可能看見《創世紀》《最後審判》與聖彼得大教堂的圓頂了。

不過真正讓我心動的作品，還是偉大的《創世紀》。這一年，米開朗基羅三十三歲，看起來卻遠比實際年齡來得滄桑。根據占星學的說法，米開朗基羅出生時正值水星、金星在木星宮內，這樣的排列預示著降生者「將會在愉悅感官的藝術上有很大的成就，例如繪畫、雕塑、建築。」而事實證明正是如此。

不過，米開朗基羅有好幾次在繪製西斯汀禮拜堂的天花板時，幾乎想放棄創作繪製。有好幾次他又逃出城外，想遠走高飛，但卻又被藝術所召回，繼續完成這項不可能的任務。

試問，有哪位藝術家可以用屁股大刺刺地對著下方的教皇；又有哪位藝術家，可以一如上帝般在世人眼前展現如此的全知全能的藝術觀點呢？

現在，我站在與米開朗基羅曾站立的同一個地點仰望，在當年，他看到的是一片寶藍色的星空，斑駁破損的星空出現許多縫隙，一如造物初始混沌的洪荒曖昧。三十九公尺長、十四公尺寬的巨大空間，這是藝術史上無與倫比的空白，而米開朗基羅以無比的才華與熱情，用了四年六個月的時間，像造物主一樣開始創造。

米開朗基羅在多方面的探索研究、嘗試錯誤之後，決定捨棄種種瑣碎細節描繪，直接訴諸大塊色彩、線條及光影所交織糾結釋放出的能量。

「創造」「墮落」「懲罰」與「救贖」，是西斯汀禮拜堂的主軸。米開朗基羅大筆勾勒創世神話，第一次以前所未有的壯麗，呈現在世人面前。

米開朗基羅的永恆，藏在人性的甦醒後

神用地上的塵土造人，將生氣吹在他的鼻孔裡，他就成了有靈的活人，名叫亞當。
——舊約全書·創世紀、第二章第七節

米開朗基羅創造的亞當是個體格壯碩的裸體男子：豐厚的飽滿肌肉、充滿隨時要奮起的力量，眼神與表情，如新生兒一樣的純真無知。從下仰望，我們可以看見那股從容圓潤的光在肌理明暗間流動。

米開朗基羅捨棄了傳統構圖中，造物主賦予生命的刻板印象；取而代之的，是以指尖輕微地碰觸，傳遞若有似無但源源不絕的生命能量。

在米開朗基羅的眼中，每個人的生命原本就是微不足道的塵土，因為希望，因為愛，我們的生命才能從無明中甦醒，重新看到世界，而世界也在無限等待中，充滿對生命的渴望。這份對永恆的凝望，就在人性的甦醒後得到慰藉。永恆，原來就隱藏在那稍縱即逝的分秒之中。

我的視線再往前移動，米開朗

基羅從創造到賦予，進一步描繪了失樂園，人性的墮落。

我常在想，是不是每個人的內心深處，都潛藏著一觸即發的叛逆因子。我們叛逆，是因為我們渴望，我們渴望自由、渴望無垠的天空、渴望無極的大海、渴望愛人與被愛，我們渴望被認同、也渴望與眾不同。亞當與夏娃違背了上帝的禁令，吞下智慧的禁果，失去了無知的幸福，被迫從無知的幸福花園裡出走。

但是，《舊約》裡忤逆天道的死罪，卻成了文藝復興時代人人傳頌的普世價值。在這裡，米開朗基羅摒棄了早期文藝復興大師馬薩其奧在佛羅倫斯布蘭卡契禮拜堂內，卑微懦弱的表現形式。在米開朗基羅的眼中，亞當與夏娃從出走的那一刻起，身而為人，我們不再是諸神的玩物，不再是命運的棋子，不再卑微，不需要自慚形穢，我們也可以舉起雙手拒絕威權，拒絕諸神。人類以叛經離道的自傲與信念，完成自我的解放，也開始走入生老病死的時間，走入成住壞空

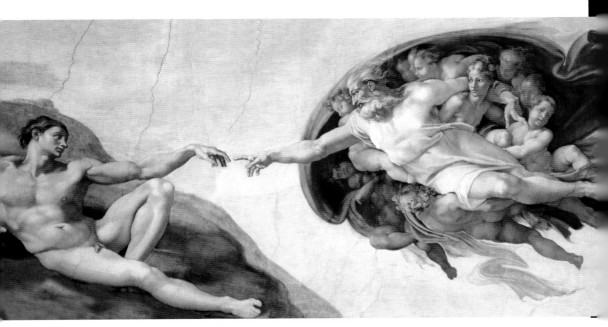

亞當的誕生（The Creation of Adam）

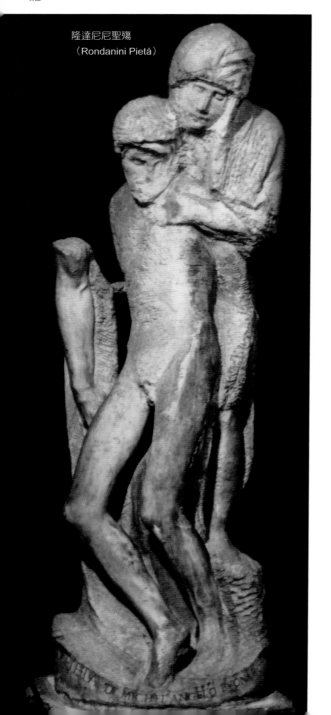

隆達尼尼聖殤
（Rondanini Pietá）

的世界，同時，也走進了歷史之中。

最後，米開朗基羅以《諾亞酪酊》做為《創世紀》組圖的句點。在洪水肆虐中，救贖不在於神，而在於人與人之間的信靠支持。米開朗基羅究竟是文藝復興人，不盲信神的權威，只篤定人的覺醒，與那份與生俱來的力量。

《諾亞酪酊》中，米開朗基羅處理了人性對世界的矛盾。畫中的諾亞以醉酒及勞動兩種姿態出現，看過末日洪水的諾亞，似乎喪失了活下去的力氣，酗酒度日來麻醉自己，象徵著人性的昇華與沉淪、積極與墮落、真實與虛無、虔誠與放縱……生命是艱難的，而世道又是如此的殘酷，米開朗基羅將休止符畫在這裡，是要後世領受其中的荒謬與意義，要我們思索浩劫餘生後，該如何安頓自己，該何去何從。仰望《諾亞酪酊》，我看見自己面對大起大落，大是大非的無常變滅。

五百多年來，這幅偉大的濕壁畫讓下方所有的朝聖者打從靈魂深處震顫，透過《創世紀》，我們才了解：原來，世道是如此的艱難，充滿了放縱與沉淪的逸樂誘惑；原來，生

而為人是如此的幸運，因為我們自己也有領悟與覺醒的力量，相信自己，相信別人，我們才可以從洪荒的蒙昧恐懼中挺過來。

我抬頭仰望米開朗基羅的《創世紀》，看見米蘭多拉在米開朗基羅心中所種下的種子，在二十年後開花結果。西斯汀禮拜堂上方閃耀的光，是神性，也是人性的光輝，這份對自我生命的篤實信念，以及，面對世道沉淪也不沮喪的堅定勇氣。

《隆達尼尼聖殤》傳達的最後訊息……

西元一五六四年二月十二日，是米開朗基羅將滿八十九歲的日子，也是藝術家生命最後的歲月。這時候的他垂垂老矣，卻仍不忘情於大理石雕刻。手邊最後未完成的，是稱之為《隆達尼尼聖殤》的聖母哀子像。

我在米蘭的史佛札城堡歷史博物館看過這座雕像好幾次。在他年邁粗糙的雙手中，完成了無數令世人感動的作品。

我總覺得《隆達尼尼聖殤》是大師為他的生命所做的註腳，說明了

他唯一不能割捨的，仍然是對親情的眷戀。米開朗基羅二十三歲時所作的《聖殤》，是年輕的瑪利亞優雅從容地抱著死去的耶穌，不像是一位歷經喪子之痛的母親。經過了一甲子的淬鍊，《隆達尼尼聖殤》成就了米開朗基羅對生命悲歡離合的豁達與同情。八十九歲了，米開朗基羅不知道他還有幾天可活，唯一能做的，就是不斷敲打，把他對「愛」的渴望釋放出來。

或許，年老的米開朗基羅知道，自己日子真的不多了；或許，他的內心深處，仍渴望母親懷抱的溫暖。一生孤獨的米開朗基羅，用他一生的寂寞，換來永世的榮耀。在面對人生盡頭時，他渴望的是從未有過的家庭親情，臨終前，或許米開朗基羅想念的是母親的擁抱，他想要像《隆達尼尼聖殤》一樣的擁抱，得到一個可以讓他疲憊的靈魂依戀，像初生的孩子一樣，可以安心入睡的擁抱。

我想，每個人的一生一定要來一次羅馬，越過台伯河的聖天使橋，從聖天使堡眺望大師為聖彼得大教堂設計的穹頂。米開朗基羅後來還完成了許多偉大而重要的作品，但那些對

我來說，都不是那麼重要了。

當你穿過重重人海，穿過迷宮般的梵蒂岡，來到西斯汀禮拜堂，一定要找個角落坐下來，靜靜地抬起頭來，同時面對世界的開始與終結，《創世紀》與《最後審判》正好是永恆的兩個極端。米開朗基羅在西斯汀禮拜堂壓縮了時間，也壓縮了空間，而我們身而為人，渺小而微不足道的生命正飄蕩在兩個永恆之間，生命的價值，正如米開朗基羅與達文西要告訴我們的：當下即是永恆。

①卡通：cartoon，原本是紙材，藝術家在雕刻或是繪畫前，常利用這種紙材打草稿。由於這類草稿通常類似簡筆畫，筆畫簡單卻能抓住作品的韻味，到了19世紀後，由於形式相似，就漸漸演變成我們現在知道的意思了。

②灰泥工匠：Muratore；是濕壁畫必要的助手項目，這種累死人的粗活，當學徒的時候還可以做做，成名之後，畫家就不會親自下海了，因為生石灰的腐蝕性很強，一不小心，身體可能會受到傷害。二十世紀之前，西方社會在屍體下葬前，會灑上大量生石灰以加速大體分解，也可以減少不好的氣味。

③老普林尼：Pliny the Elder，這位古代的印第安納·瓊斯曾在地中海南方研究製造紫色染料的蝸牛；他也是第一個提出「琥珀其實是由太古時代的樹脂轉變而成」的學者；不但如此，他的研究還包括黃金的延展性與可塑性，並討論黃金在資本市場流動對帝國財政的影響；他甚至近距離觀察劇烈噴發的維蘇威火山，也因此死在拿坡里海灘。老普林尼在著作中也論述了希臘與羅馬之間的工藝概念，其中一項記載，引起了一千四百多年後達文西的好奇。也就是熱融蠟顏料的施作法。

④達文西之死：是西元一八一八年，由新古典主義最後一位大師安格爾（Jean-Auguste-Dominique Ingres）所作。

⑤悲劇之墓：Tragedia della Sepoltura，此墓的建設時間從西元一五〇五年到一五四三年，前後跨越將近四十年之久，按照米開朗基羅第一稿的設計圖，陵墓上應該有三層樓，四十座雕像，但結案完工時，只完成三座大理石雕像：摩西、拉結與利亞。

原文對照表

國家圖書館出版品預行編目資料

王者之爭：達文西與米開朗基羅的世紀對決 / 謝哲青著. -- 初版. -- 臺北市：
圓神, 2013.01
　　120 面；17×23公分 --（圓神文叢；134）

　　ISBN 978-986-133-435-6(精裝)
　　1.達文西(Leonardo, da Vinci, 1452-1519)　2.米開朗基羅(Michelangelo
Buonarroti, 1475-1564)　3.學術思想　4.畫論
909.945　　　　　　　　　　　　　　　　　　　　101023705

http://www.booklife.com.tw　　　　　　　　reader@mail.eurasian.com.tw

圓神文叢　134

王者之爭：達文西與米開朗基羅的世紀對決

作　　者／謝哲青
發 行 人／簡志忠
出 版 者／圓神出版社有限公司
地　　址／台北市南京東路四段50號6樓之1
電　　話／（02）2579-6600・2579-8800・2570-3939
傳　　真／（02）2579-0338・2577-3220・2570-3636
郵撥帳號／ 18598712　圓神出版社有限公司
總 編 輯／陳秋月
主　　編／林慈敏
責任編輯／林欣儀
專案企畫／賴真真
美術編輯／劉嘉慧
行銷企畫／吳幸芳・涂姿宇
印務統籌／林永潔
監　　印／高榮祥
校　　對／李宛蓁
排　　版／莊寶鈴
經 銷 商／叩應股份有限公司
法律顧問／圓神出版事業機構法律顧問　蕭雄淋律師
印　　刷／國碩印前科技股份有限公司
2013年1月　初版
2015年4月　　6刷

定價 450 元　　　　ISBN 978-986-133-435-6